U0119797

艋舺大稻埕鄉土文化景觀
水墨畫寫生創作專輯

「艋舺-大稻埕」鄉土文化景觀水墨畫寫生創作專輯

艋舺到萬華－－艋舺的興盛

文/張聿良、涂聖群、葉庭瑋

「一府二鹿三艋舺」，這在台灣是句很耳熟能詳的諺語，在清道光、咸豐年間，正是艋舺已然進入全盛之時，「府」指的是當時的台灣府，「鹿」為鹿港，「艋舺」則是現今的萬華。三個地方皆是重要的商港，造就了繁榮，在台灣的發展史上有重要地位。據載，當時艋舺居民有戶四、五千，而同時期的淡水廳（現新竹）不過僅二千而已。

艋舺是萬華地區最早的地名，從「艋舺」到「萬華」是個有趣的過程。清朝初期以前，居住在萬華地區的先民，主要是屬於北部平埔族的「凱達格蘭族」人，他們以稱作「MANKA」的獨木舟為主要交通工具，循淡水河上游大嵙崁溪以及新店溪，往來於山地和平地之間，與漢人進行茶葉、番薯等作物的交易。因為這裡總是聚集了許多獨木舟，凱達格蘭族人便以「MANKA」稱呼萬華地區。之後移民來台的閩南人，根據「MANKA」的發音，曾將之寫作「文甲」、「莽甲」、「蟒甲」、「蟒葛」及「艋舺」。但是「艋舺」二字從「舟」，符合「MANKA」獨木舟原意，於是日後採「艋舺」為正式地名。直到日本統治台灣時期，日本總督府於大正九年（1920）將艋舺改名為「萬華」，希望更名後的艋舺「萬年均能繁華」。

清雍正初年，以福建泉州「晉江」、「惠安」、「南安」三縣為主的移民（合稱「三邑人」）渡海來到艋舺地區，他們在這裡搭起茅屋，原住民則載運番薯下山與他們交換貨物，久而久之逐漸形成一個小村落，叫做番薯市。泉州人在這裡拓墾、興建廟宇、並逐漸發展道路，像艋舺市街最早從大溪口開始發展，為現在貴陽街二段及環河南路二段交叉處的第一水門附近。泉州人善於經商，後來甚至成立了「郊行」（類似今商業公會），與大陸各沿海地區往來貿易，歷史紀錄記載：「商船如林，貿易鼎盛」。從當時的社會福利措施如育嬰堂、義倉等，可以看出艋舺的繁華。

因為商業興旺帶來人口發展，也使得官府將原先設立於淡水、新莊的政府機構移駐此處，艋舺此時成為台北盆地重要的政治及軍事中心。一直到清嘉慶年間，艋舺一直是台北地區貨物集散中心，奠定了現今台北的發展根基。

大稻埕的興起

兩次英法聯軍之後，1860年淡水港正式對外開放，艋舺與大稻埕都是實際起卸的口岸，但是不久之後艋舺因為河口泥沙淤積，船隻大都停泊於大稻埕，大稻埕於是逐漸取代艋舺，於短短數十年間迅速發展，躍升成為北部新興商業貿易中心。

清代中期以前，只有少數漢人和平埔族「奇武卒社」居住於大稻埕耕種，因為有大片空地用於曬稻穀，因而得名。最早於清咸豐年間（1851），有同安籍移民林藍田為了躲避海盜，從雞籠遷居來此，今迪化街一段154號便是大稻埕最早的店鋪。當時民間械鬥發生頻繁，械鬥之後都有漢人從艋舺遷入大稻埕，逐漸建立起「漢人居住區」，使大稻埕自初期便呈現四方雜處、開放包容的特色。

英美各國外商進入大稻埕後，於沿河的貴德街及南京西路上設立洋行，鼓勵北部居民種茶，精製後運銷海外，這可為大稻埕帶來了大量的財富。日治初期，雖然茶葉貿易轉以日本及東南亞為主要進出口市場，但是生意依然興盛；且迪化街的南北貨、布匹、中藥批發業因後來縱貫鐵路全線完成，也更加蓬勃發展。日治中期以後，大稻埕為當時漢人群聚的首善之地，許多優秀的人才匯集於此，發展台灣現代化思潮，例如推動民族文化自覺的台灣文化協會等，可說是早期台灣新文化的啟蒙地。

時間的藝術──歷史遺跡

萬華身為台北最早發展的地區，今日留下不少古蹟以及傳統街區。早年漢人來台開墾，過程及環境險惡，有俗諺曰：「三在六亡一回頭」，因此漢人移民多攜帶家鄉守護神以求庇護。墾拓定居以後，為了更求心靈上的穩定，地方廟宇便應運而生。這就不得不提萬華有名的二級古蹟艋舺龍山寺，以及大稻埕的霞海城隍廟。

墾拓艋舺的三邑人士於清乾隆三年（1738）合資興建龍山寺，恭請家鄉福建省晉江縣安海鄉龍山寺觀世音菩薩分靈來此祭祀。因此龍山寺為當時居民的信仰中心，甚至與生活密不可分，舉凡人與人間有訴訟、議事或和解問題，皆祈求神靈公斷。艋舺龍山寺現今與台北101、國立故宮博物院及自由廣場並列為國外觀光客至台灣旅遊必拜訪的四大景點。

而大稻埕霞海城隍廟則是福建泉州同安下店鄉五鄉莊居民的鎮守之神，現奉祀霞海城隍主神，並配祀三十八義勇公（自艋舺護送金身至大稻埕途中受襲死難者）小小的古廟至今以容納六百多尊神像，成為台灣神像密度最高的廟宇。還有遠近馳名的迪化街，許多老行業在這裡都還存在著，保留了傳統的經營型態。

走入這些珍貴的歷史裡，在其間發現由時間鍛造的藝術，以水墨捕捉延續這些記憶的畫面。遺跡不是死去留下的證據，而是古今延伸的另一種形式，以如此的觀點看待歷史，才能領略人文精神的重要內涵。

艋舺龍山寺

　　早年漢人前來台北部墾植，乃一蠻煙瘴癘之地，俗諺「三在六亡一回頭，環境十分險惡，為求神佑，多攜帶家鄉廟宇香火，以為庇護，時日一久，為求心靈更安定，清乾隆三年(1738)，三邑人士乃合資興建龍山寺，並恭請家鄉福建省晉江縣安海鄉龍山寺觀世音菩薩分靈來此奉祀，是以龍山寺不僅為居民之信仰中心，更與其生活有密不可分關係，舉凡居民議事、訴訟、和解等均祈求神靈公斷，莫不信服，光緒十年(1884)，中法戰爭發生，法軍侵占基隆獅球嶺，居民組織成義軍，即以龍山寺印，行文官署，協助擊退法軍，獲光緒帝賜「慈暉遠蔭」匾額乙面，其威信為官方所認可，實已非僅止於宗教信仰上崇拜之意義。

　　初創之龍山寺，規模雄偉，雕塑精緻，冠於全台，歷經嘉慶二十年(1815)大地震重修，同治六年(1867)暴風雨侵襲再行修築，民國三十四年(1945)第二次世界大戰發生，中殿全毀，惟觀世音菩薩仍端坐蓮台，寶相莊嚴。當時空襲，附近大多數居民均避難於觀世音菩薩蓮台座下，因為他們相信在菩薩的庇護下絕對安全，果然這次中殿遭受嚴重之摧毀，當日竟無一居民避難於觀世音菩薩蓮台座下，而倖免於難，居民相信是觀世音菩薩的庇護而奔相走告，亦讓信徒更加對觀世音菩薩之崇敬。

　　龍山寺總面積一千八百餘坪，坐北朝南，面呈日字形，為中國古典之三進四合院傳統宮殿式建築，三川殿內有銅鑄蟠龍檐柱一對，為全台灣僅見，正面牆堵由花崗石與青斗石混合鑿組構而成，圖象生動型柔美。全寺屋頂脊帶和飛簷由龍、鳳、麒麟等吉祥動物造形，裝飾以彩色玻璃瓷片剪粘和交趾陶，色彩瑰麗，堪稱台灣特有剪粘藝術之精華。

　　龍山寺和故宮博物院、中正紀念堂並列為外國觀光客來台灣旅遊三大勝地，民國七十四年為政府列管保護之國家古蹟，近年為服務廣大信眾及觀光客，除加強維護古蹟外，並增設圖書館、地下公廁、文物館、庭園瀑布景觀及夜間照明等設施，並辦理青少年獎助學金、成年禮、社教活動、急難救助、冬令救濟、醫學佛學講座、心理輔導等活動，用以宏揚佛學、普濟眾生、提倡社教、敦風易俗，使人民生活更安康樂利。

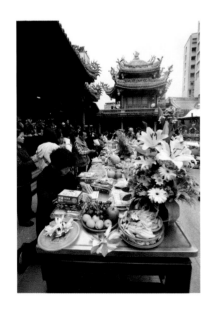
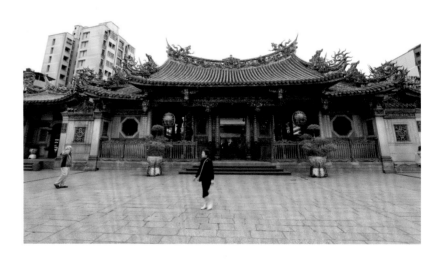

華西街夜市

　　華西街觀光夜市從民國四十年至今歷時五十八年，與石雕宮貌建築而聞名的龍山寺並列為萬華區兩大觀光景點。華西街觀光夜市位發祥地萬華區的青山里內，青山里的舊名為「蕃薯市」，也就是俗稱的「舊街」，自清朝起這裡便是貨物出入的吞吐地。民國六十三年，台北市政府實施萬大計劃，成立第一個攤販管理專案與整建規劃的夜市。到民國七十六年十月二十四日正式立名華西街觀光夜市。　華西街位於西園路與環河南路之間，為台灣最著名的觀光夜市，由於每天都有許多中外人士前來觀光，因此政府特別規劃華西街為代表台灣小吃文化的觀光夜市。說起華西街最有名的特產，當推蛇肉與蛇酒，和其它的夜市相比，這裡多半是為了招呼觀光客而設立，所以在等級上並不算低，當然價錢上也就稍貴一些。

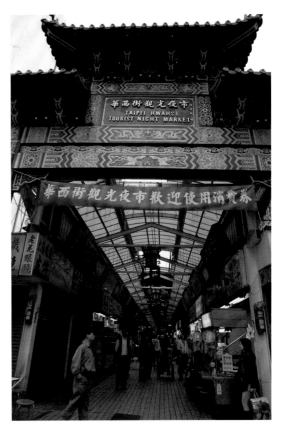

◎華西街夜市

◎黃氏祖宗廟

◎高氏祖宗廟

艋舺祖師廟

　　艋舺清水巖，俗稱艋舺祖師廟，亦是台灣三級古蹟，位於康定路與長沙路街交叉口，建於1787年（乾隆五十二年），是艋舺的泉州安溪籍移民從原鄉福建省泉州府安溪縣的清水巖分靈而來，安溪縣清水巖不但是閩南的佛教勝地，也是台灣、東南亞信奉清水祖師的發源地。

　　主祀清水祖師，故有人稱它為「清水」巖或「清水」岩，也有人稱它為「祖師」廟。緊鄰祖師廟廟口前的長沙街於清朝時就稱為「師祖廟前街」，位在台北市萬華區，與艋舺龍山寺、大龍峒保安宮合稱為臺北三大廟門，也與三峽祖師廟、淡水祖師廟合稱台北地區三大祖師廟。

◎艋舺祖師廟

艋舺啟天宮

　　啟天宮又稱「料館媽祖廟」，因為宮內主祀天上聖母媽祖，且坐落於「料館口街」。所謂的「料館」就是將大樹幹鋸成木材的木材行。
傳說大約在1851年至1861年（咸豐年間）期間，有大陸船隻載木材到艋舺交易，回程時不料船隻卻無法前進，乃掉頭返回艋舺港口。經過擲筊之後，得知原來船內供奉的媽祖想要登陸，留在艋舺供人祀拜。此時在艋舺開設「料館」的木材商黃祿即發願迎媽祖神像下船，供於自宅正廳「私祀」，此後黃祿事業飛黃騰達，成為鉅富，乃舉家遷居至新落成的「大厝」，原黃宅故居後來就改為「公祀」，艋舺人稱為「料館媽祖廟」，即今「啟天宮」。1930年、1966年均有改建重修之工事。

◎艋舺啟天宮

青山宮

　　1854年（咸豐四年），福建泉州府惠安縣的百姓，自原鄉的青山廟攜帶靈安尊王的分靈到艋舺，途經今西園路一帶，神轎就抬不動了，於是眾議擲筊卜問神意，神意指示信眾要就地建廟。當時歡慈市街（即「蕃薯市街」的雅化稱呼，今貴陽街）正好流行瘟疫，因歡慈市街向靈安尊王祭拜而平安渡過浩劫，街民一同感受到靈安尊王的庇佑與靈驗，於是就於1856年倡議而改建新廟於現址，使得青山宮變得更加堂皇富麗，稱為「青山王館」。現在的青山宮是光復之後所重建。

　　每年農曆十月二十一日是青山王巡察暗訪之日，二十二日為青山繞境之日，俗稱「迎青山王」，艋舺地區舉行大拜拜，其祭典之盛大與熱鬧，可以和大稻埕（大同區）五月十三日的霞海城隍祭典互相媲美，兩處的廟會號稱為台北地區的二大民俗宗教祭典。

　　神祈來歷：青山宮主祀青山王。青山王原名張滾，三國時代東吳孫權麾下將領，212年，張滾奉派駐守泉州惠安地區，頗有治績。去世後因有當地居民於惠安縣山霞鄉青山建廟奉祀，名「青山宮」，因此又有青山王的別名。自此，青山王為泉州惠安縣的主要民間信仰之一。另外，青山王亦有靈安尊王的尊稱。

　　建築特色：青山宮現在有廟宇，曾於1938年重修，此一清代之宮殿建築，雕樑畫棟，工藝精美，舉凡樑、柱、門、窗等，皆以木材製成，古色古香。入口正面以石雕為主，花崗石與青斗石並用，石獅造型雕工細緻。重要匾額有1882年（光緒八年）同知何恩綺獻「神靈昭著」，1889年（光緒十五年），魏建勳所獻的「化險為夷」，1981年，謝東閔所獻的「百世馨香」等。

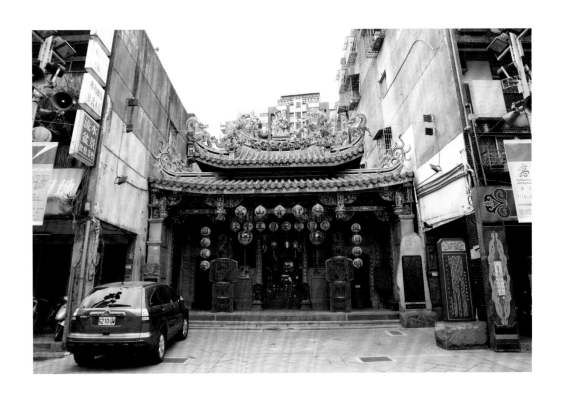

艋舺地藏王廟

現址位於萬華區西昌街的艋舺地藏王廟，創建於清乾隆二十五年，興建時期艋舺地區天災、病疫及械鬥頻傳，目前廟貌並非當時所建；又因廟中存留一方刻有道光八年的「地藏王廟」古匾，因此學者認為此廟應重建於道光年間。艋舺地藏王廟又稱地藏庵，主祀地藏王菩薩，左奉北極大帝，右祀府城隍及田都元帥，左右山牆邊配祀謝將軍與范將軍。府城隍廟原位於臺北城內，日治時期被毀，府城隍爺遷奉於本寺；田都元帥原供奉於西園路紫來宮內，後來宮廟被毀，而改奉於此。

◎艋舺地藏王廟

福德宮

艋舺最老土地公緊臨著長沙公園，與龍津宮隔路對望。據廟婆表示，清朝時，先祖在該處販賣木屐、草帽等日常用品，與大陸帆船往來密切。大陸商人為祈求生意興隆，便將土地公與土地媽奉祀於此，成為艋舺地區最老的土地公廟，管轄範圍直達西門町。

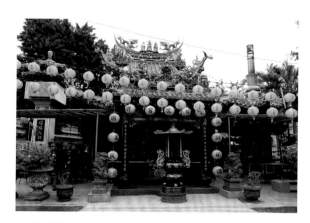

◎福德宮

◎青草巷

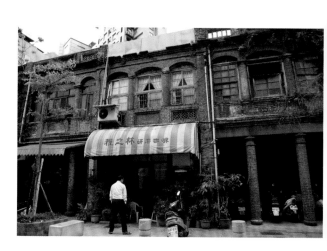

◎貴德老街

◎新店頭街

迪化街

迪化街的歷史沿革，可分作三個階段來介紹：

　　一、清代末期，最早有商店出現，是在清咸豐六年（1851年）林藍田建起最早的三間店舖。兩年後，艋舺地區的泉州同安人在移民械鬥中失敗，由郊商林右藻率領，輾轉遷到大稻埕，在林藍田的店舖對面紛紛建起商店，形成「中街」。1859年，他們重建的城隍廟在中街以南落成，街道延長至城隍廟前出現南街，但由於南邊多沼澤溼地，因此繼續朝北發展出「中北街」、「普願街」和「杜厝街」，愈來愈興盛。

　　二、日治時期：從清末到日治初期，以南北雜貨、茶行為主，進入日治中期， 米業和布匹、中藥等也逐漸佔有一席之地。1970年代，配合「市區改正」，道路拓寬、房屋的外觀有極大的改變，從樸實的閩南式
店舖繁複華美的巴洛克式裝飾，形成了今天的主要面貌。

　　三、光復後：持續作為南北貨、中藥和布匹批發商集中地，並且同行逐漸聚集，至今仍是這三大行業中最大的批發零售市場。1970年代，大稻埕各街道紛紛拓寬改建，只有迪化街仍維持應有的景觀和傳統的 交易型態。

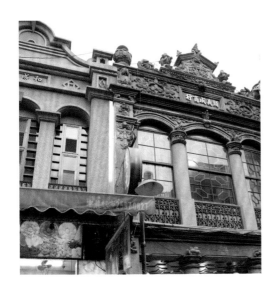

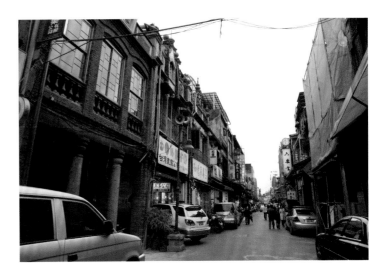

李春生紀念教會

　　位在西寧北路86巷巷口斜對面,是日治時期大稻埕富商李春生的後代所捐建的。由廈門渡臺的李春生,先由買辦做起,幫助英商經營臺灣北部茶葉產銷,成效甚佳。被稱為「台灣茶葉之父」,是外銷台灣茶到歐美各地的先驅者。

　　李春生是位虔誠的基督教徒,常教他的子孫要每天勤讀聖經。後代子孫深受其影響,為紀念他而建這所教會。

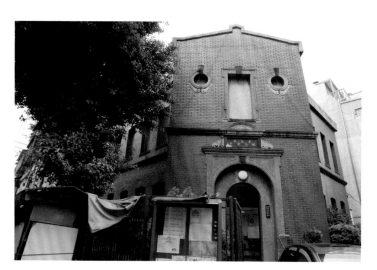

◎李春生紀念教會

陳天來宅

　　陳天來創建錦記茶行,其門下著名的文官首推陳清波,武將則為陳守山,陳守山後來更官拜台灣警備總司令。二〇年代茶莊林立,一些富商也就延聘本地的名匠及日本建築家為其建造豪華巨邸,現在貴德街僅存的只有陳天來宅,保存相當完整,而且用材及施工上的水準堪稱是最代表性的典型。

　　三層洋樓建築,面寬五間。中間兩側外加一小洞的特殊門面形式,左右設「衛塔」護龍,騎樓面開五小間。屋頂中間做女兒牆,兩側邊間做圓形山頭,皆做托架裝飾。

　　建築物相當具有西方別墅風味,整體感覺精美大方,造型與裝飾特殊。　保存現況:建物為住宅之使用類型,入口以鐵皮圍封,二樓牌樓面之間柱局部呈現毀損,角窗邊柱的面材部份已呈現脫落,但目前建築的維護現況尚稱完整。

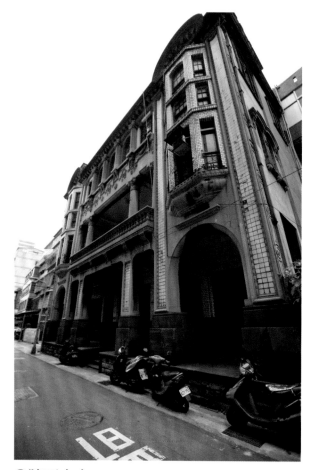

◎陳天來宅

霞海城隍廟

在西元一八五三年，艋舺移民發生激烈群架，同安縣人失敗，就在火焰中搶出霞海城隍爺金身，退到大稻埕，在一八九五年建立霞海城隍廟，並以此廟為大稻埕的信仰中心。

霞海城隍廟規模雖不大，但香火鼎盛、信徒很多，一百多年來依然保持原貌，沒有擴建。因為城隍廟所在地是中國風水上的「雞母穴」，假如輕易翻動，就會破壞巢穴，使地方不安，所以信徒不敢隨易翻修。

進到廟裡，可以看到很多神像呈階梯狀由上往下排列。在正龕中，供奉的就是城隍爺。在古代，「城」是城市、「隍」是護城河，所以城隍爺是護城河內的城方守護神，掌管人間的善惡功過、陰間的鬼魂行蹤，可以讓信徒心存善念，不敢做壞事。　農曆五月十三日是城隍爺聖誕，當天信徒會舉行各種迎神賽會，來酬謝城隍爺的庇佑，是台北市內最熱鬧的廟會活動。

法主公廟

法主公廟是過去茶商的信仰中心，位於南京西路344巷2號，供奉罕見的神明—「法主公」。約於光緒19年〔1893年〕，由安溪茶商陳基愈從原鄉奉來，後來由大稻埕茶商獻地捐款起建廟宇。法主公是福建永春、安溪一帶的鄉土神明。相傳是宋朝時的張姓三兄弟，因為曾為地方制服蛇妖，死後鄉民感念恩德而尊敬「法主公」建廟奉祀。

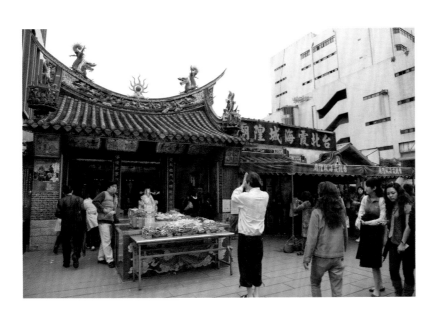

◎霞海城隍廟

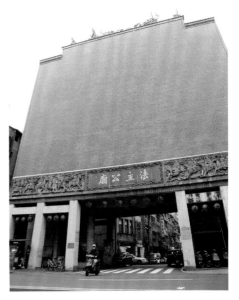

◎法主宮

慈聖宮

大稻埕慈聖宮俗稱大稻埕媽祖宮，位於台灣台北市大同區保安街，為主祀天上聖母媽祖之道教廟宇。其本尊於嘉慶年間渡海來台，最初祀於艋舺八甲街，後來因為「頂下郊拼」的移民械鬥，而遷到大稻埕。同治5年（西元1866年），建廟於中街、南街之界（今西寧南路和民生西路交界處），廟前正是郊商貿易對渡的碼頭，保護商船航海安全的意義十分明顯。

西元1910年，因日本人實施市區改正，欲焚毀廟宇，大稻埕人遂集資遷建於延平北路現址，並利用原廟樑柱石材重建，因此現在廟內石柱，還可看見刻有「同治年間立」的字樣。金碧輝煌的慈聖宮為大稻埕三大廟之一，面積之廣則為稻江廟宇之冠。　至今香火鼎盛，為大稻埕早期做為商港和郊商聚集中心的明證。

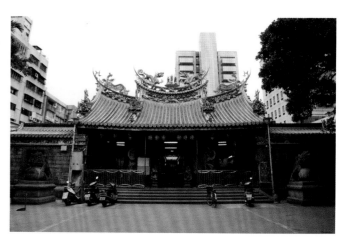

◎慈聖宮

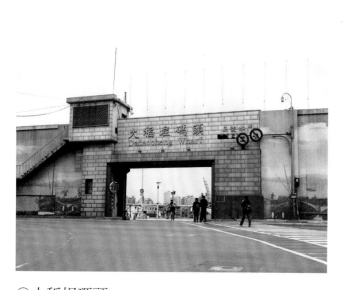

◎大稻埕碼頭

大稻埕碼頭

「大稻埕碼頭」位於台北市淡水河畔五號水門處，環河北路與民生西路口，「大稻埕」的發展歷史，與稻埕碼頭有著密切的關係，以前的人因為稻埕緊鄰淡江，而稱稻埕為稻江，咸豐十年，淡水開港通商，外商洋行紛紛到此開設商號，促成大稻埕往後濃郁的異國情調與繁華景象，後來由於碼頭功能逐漸被鐵路取代，貨品也從基隆輸出，於是這個曾為大稻埕創造財富的稻江碼頭，逐漸被人所遺忘。

大稻埕碼頭具有豐富的水岸休憩資源，且鄰近迪化街歷史街區，為促進大稻埕碼頭區再生，都發局於九十一年度業委託辦理「大稻埕碼頭河岸空間環境改善規劃設計案」。為強化藍色公路沿線碼頭活動據點意象營造，並延續該案規劃及工程改善成效，就實質環境與交通問題改善、歷史文化呈現、以及觀光資源營造等面向，進行實質方案細部設計，以利後續改善工程之施作。希望透過河岸空間環境改善、碼頭區與附近街區動線之有效連結，促使大稻埕碼頭及淡水河岸豐富的水域資源，重新融入當地居民日常生活之中，形成當地一優質河岸景觀水域遊憩空間，並配合相關河域活動，進一步帶動大稻埕地區整體再發展。

邀請參展作品

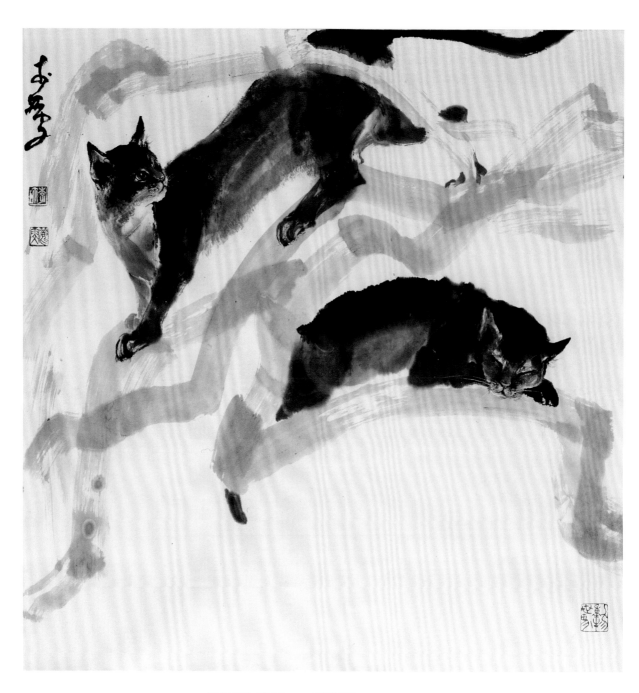

李麗雯 教授　　群貓圖　　70X69cm

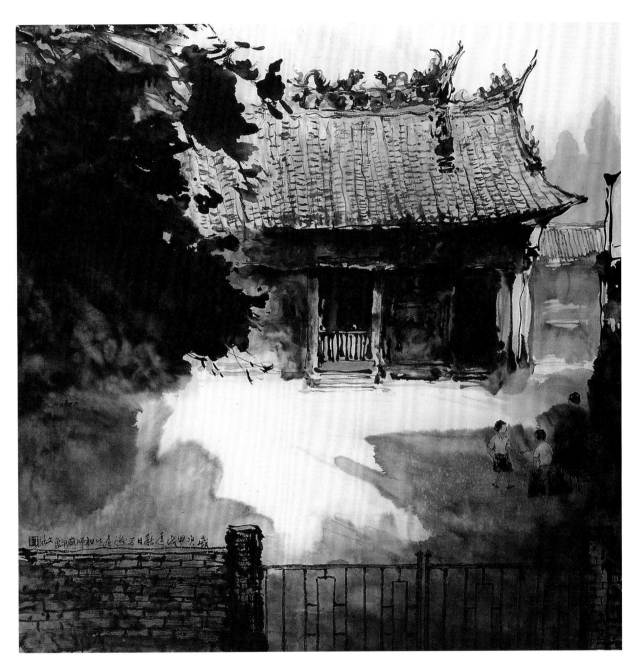

許文融 教授　　廟宇　　66X66cm

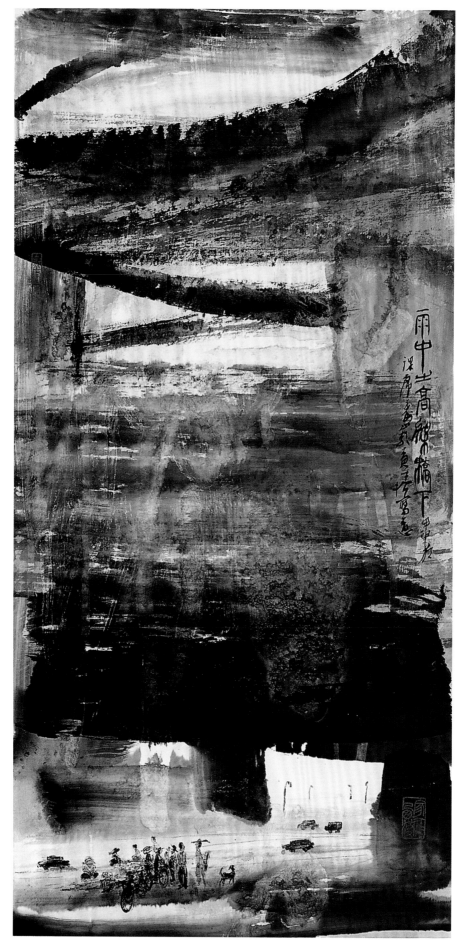

黃才松 教授　環河南路　　69X34cm

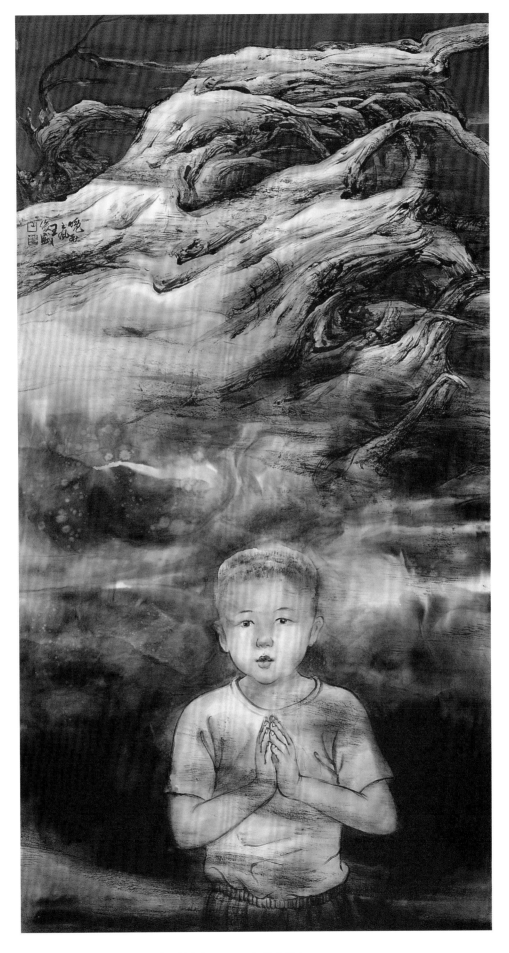

王俊盛 教授　　風中的祈禱　　180×95cm

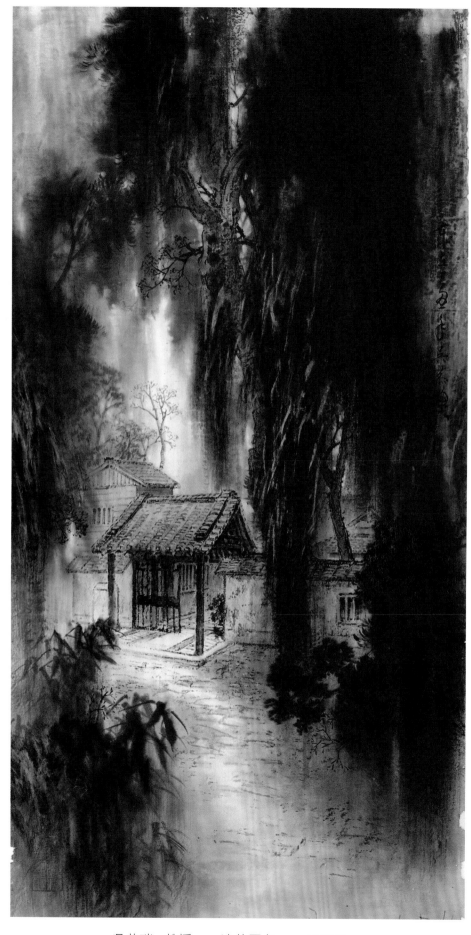

吳恭瑞　教授　　法華霧色　　122X66cm

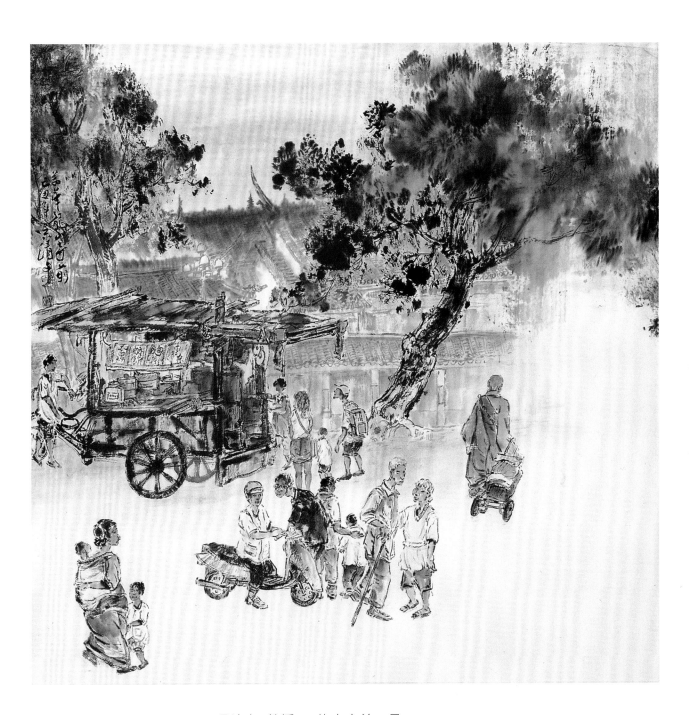

吳清文 教授　　龍山寺前一景　　66X69cm

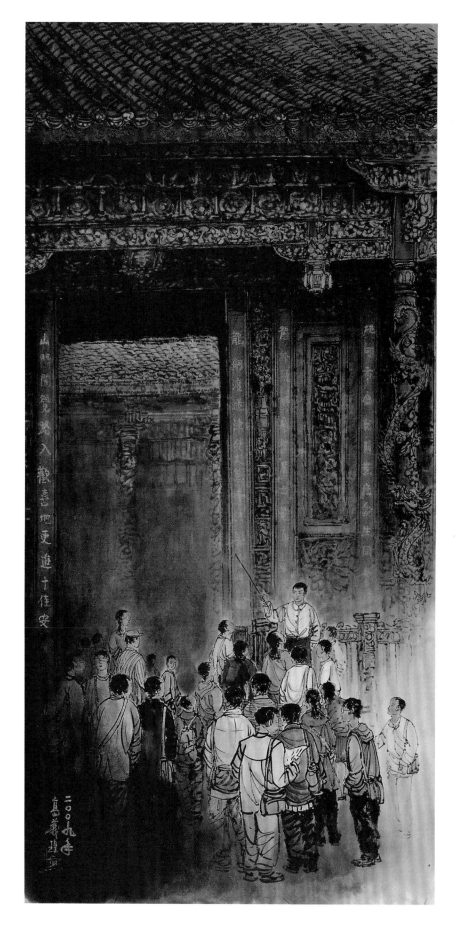

高義瑝 教授　龍山寺一隅　　69X33cm

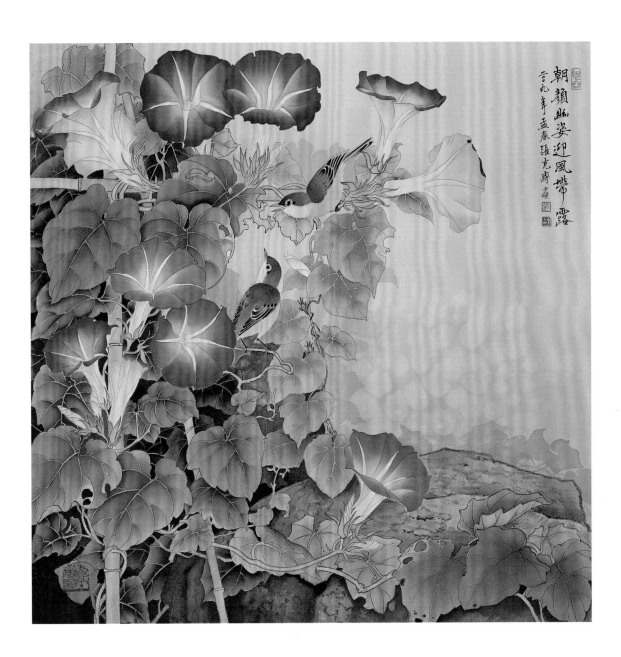

張克齊 教授　　朝顏　　51X51cm

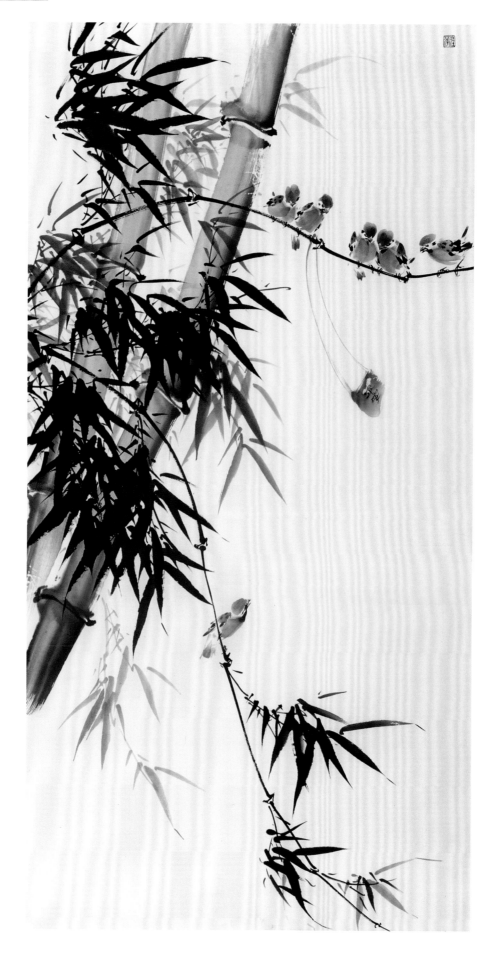

陳桂華 教授　　情定艋舺的傳說　　136X69cm

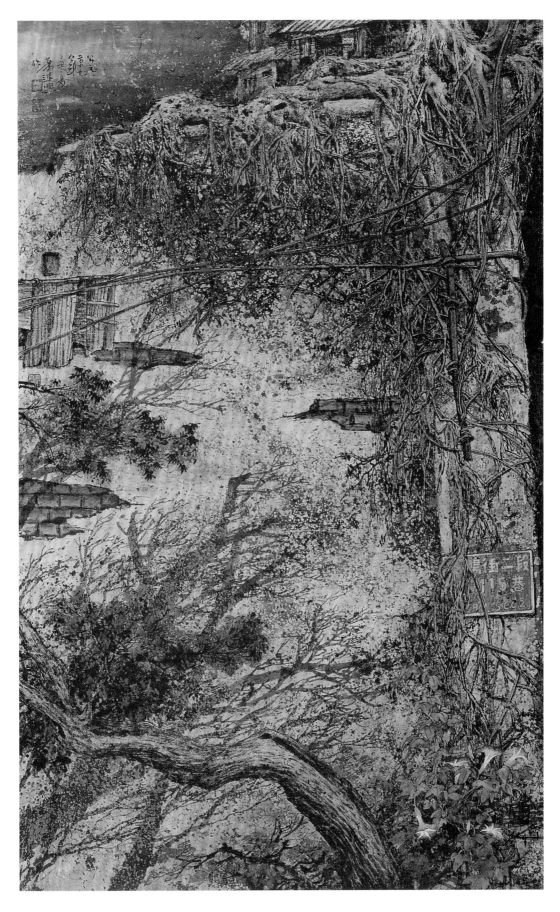

蕭進興 教授　　貴陽街一角　　157×96cm

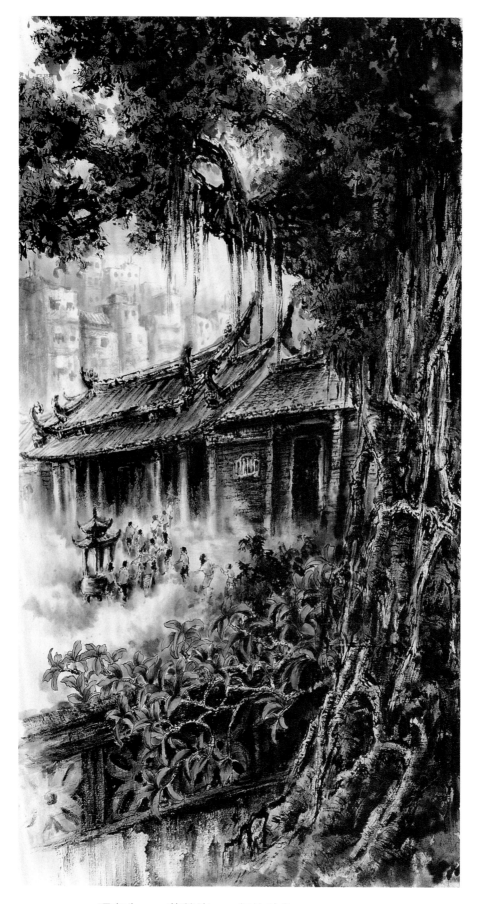

研究生　　黃榮德　　行旅映象　　135X75cm

比賽得獎作品

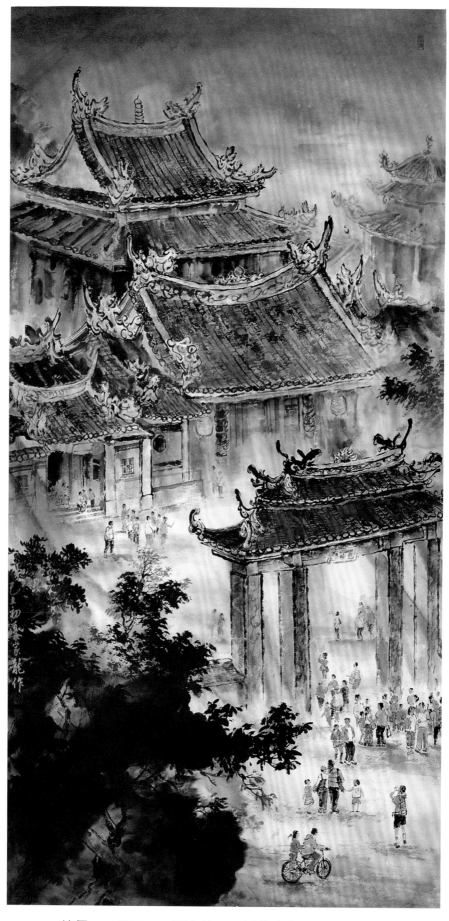

特優　日二　張家龍　淨華人心　180X90cm

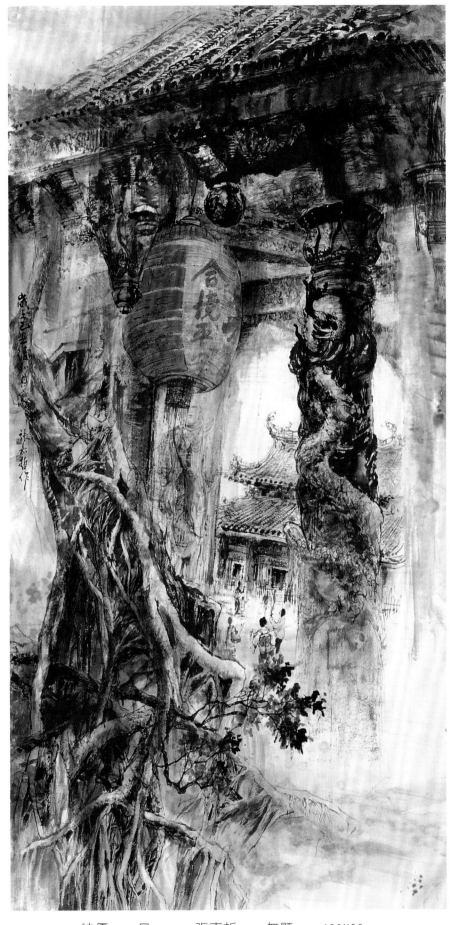

特優　日一　張嘉哲　無題　180X90cm

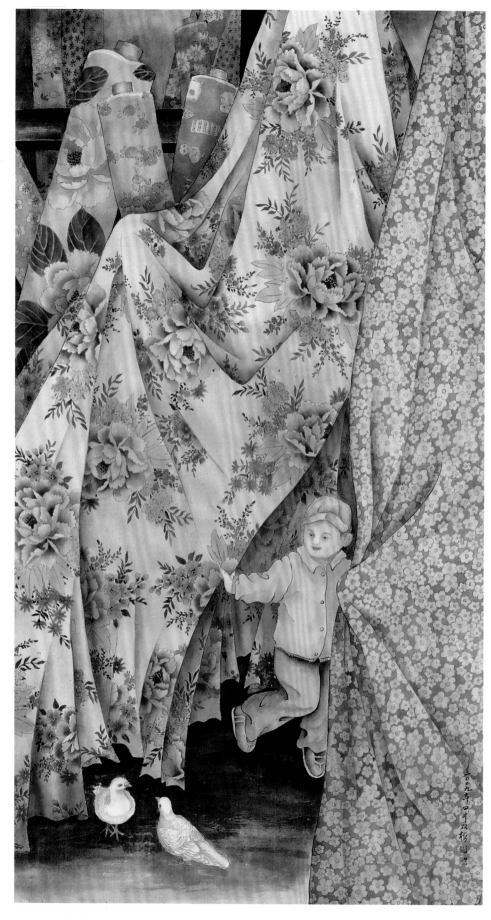

特優　職二　蔡雙梅　和平永樂花布情　146X78cm

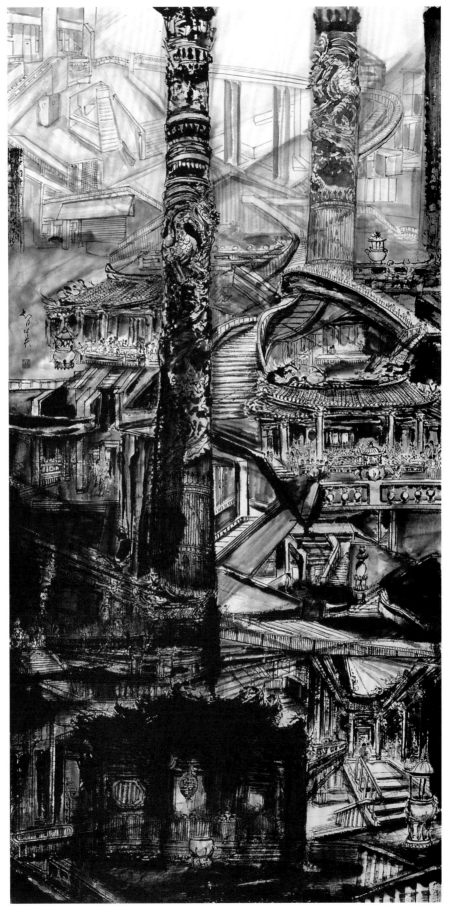

特優　職二　劉智美　戀戀龍山寺　180X90cm

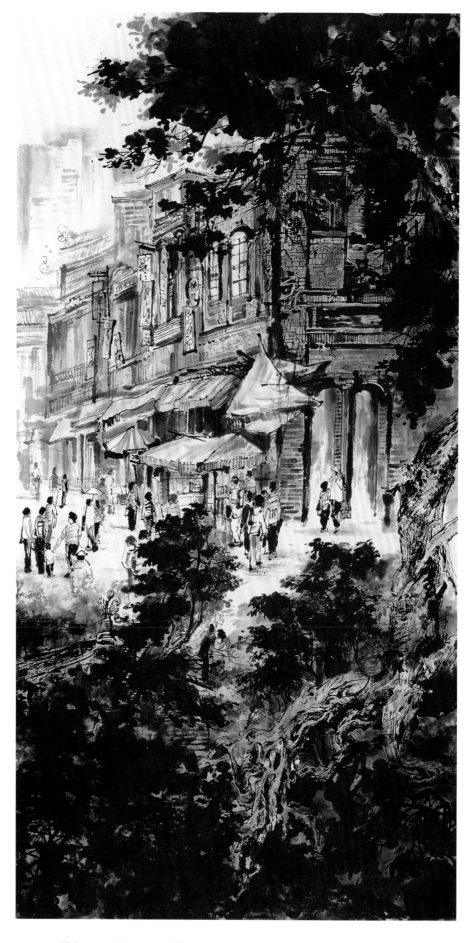

特優　進二　劉得興　大稻埕一景　180X90cm

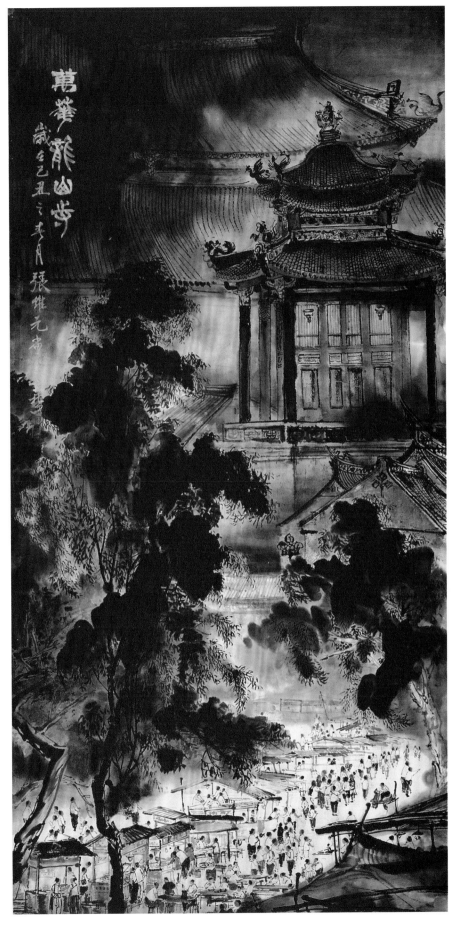

優選　日三　張維元　萬華龍山寺　180X90cm

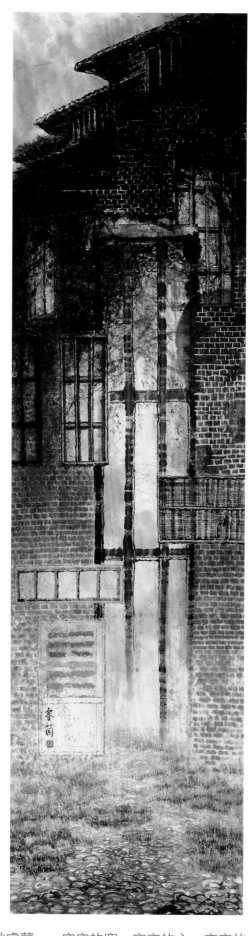

優選　　日二　　姚睿蘭　　空空的窗，空空的心，空空的大稻埕　　180X50cm

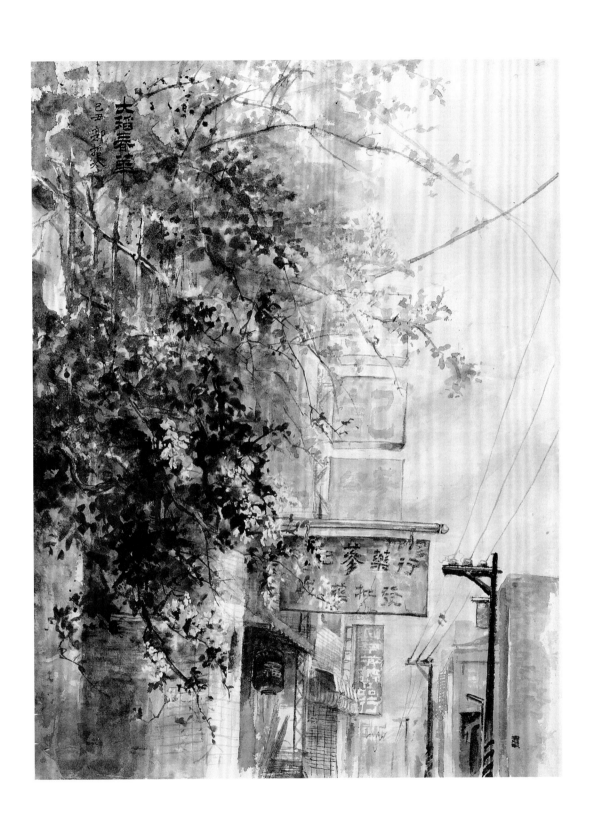

優選　日二　郭哲吟　大稻春華　142X55cm

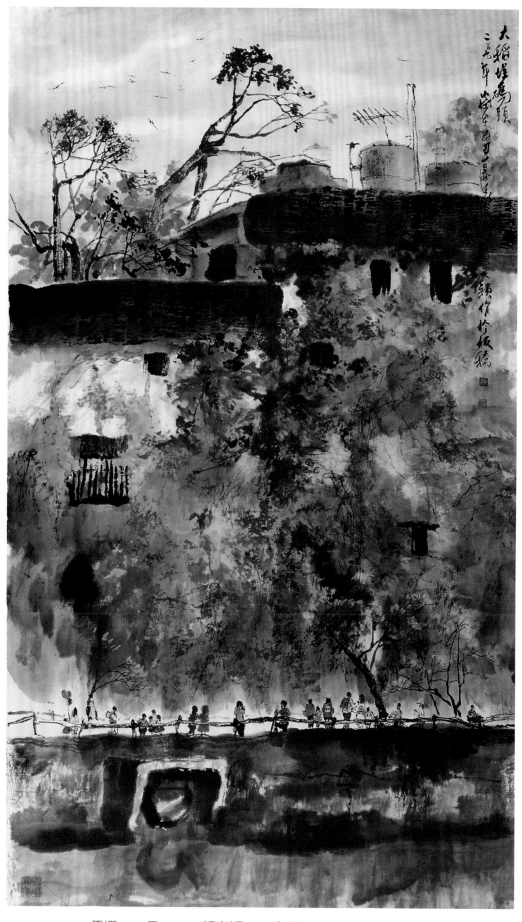

優選　日一　顏良穎　大稻埕碼頭　110X70cm

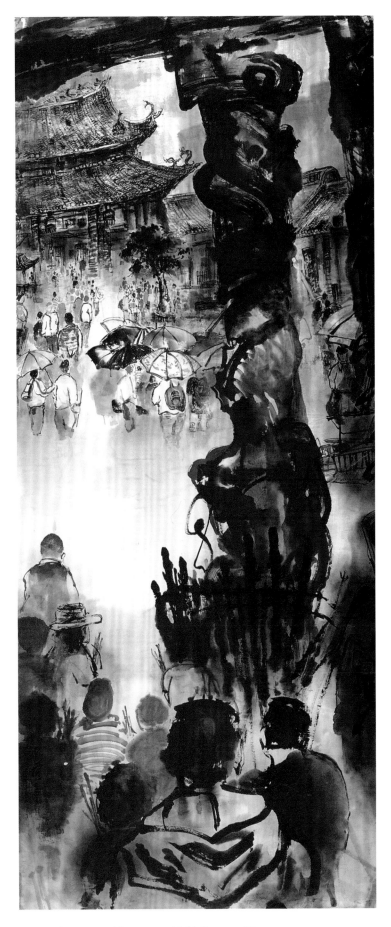

優選　　進三　　涂毓修　　朝　　180X76cm

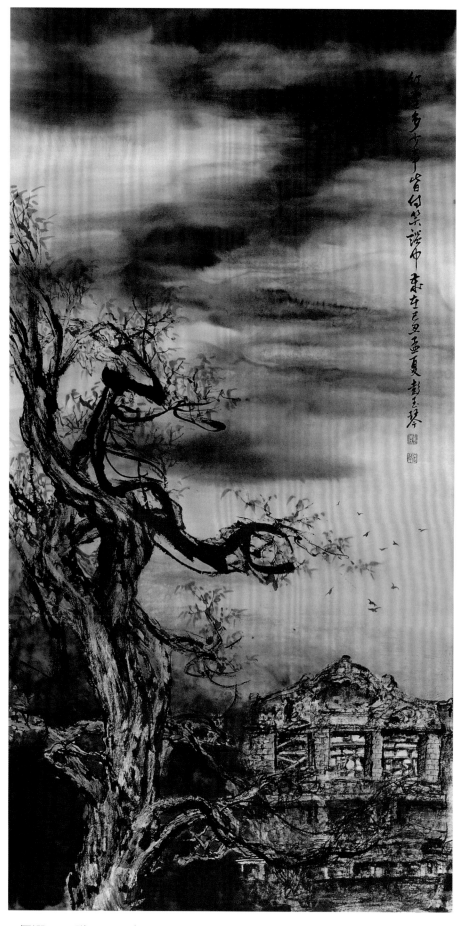

優選　職二　彭玉琴　紅塵多少事，皆付笑談中　137X70cm

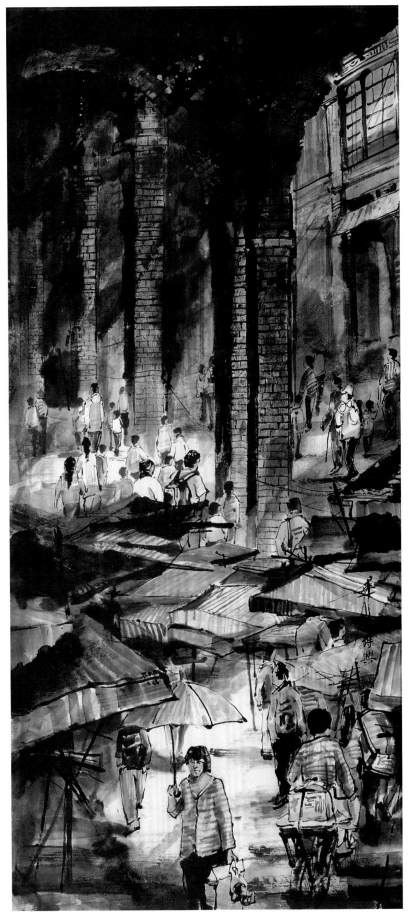

優選　進二　劉得興　迪化街一景　137X61cm

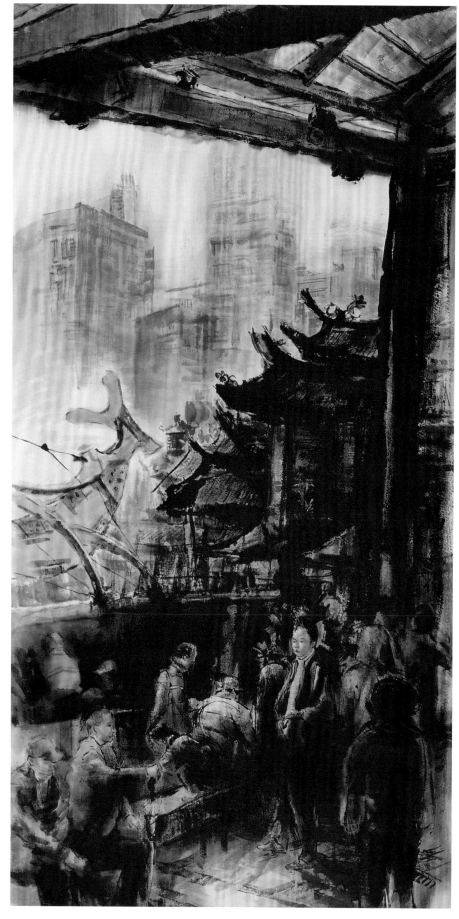

優選　日三　楊子逸　艋舺一曲　180X90cm

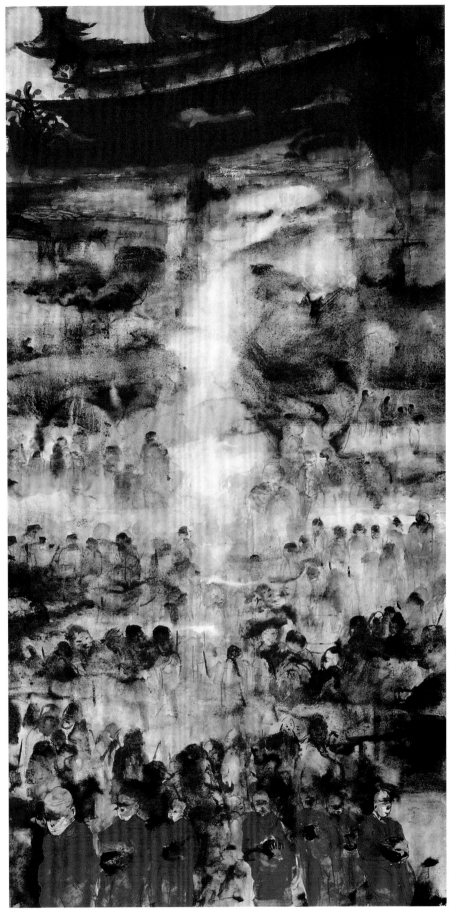

優選　　進三　　薛硯山　　龍山寺意象　　180X90cm

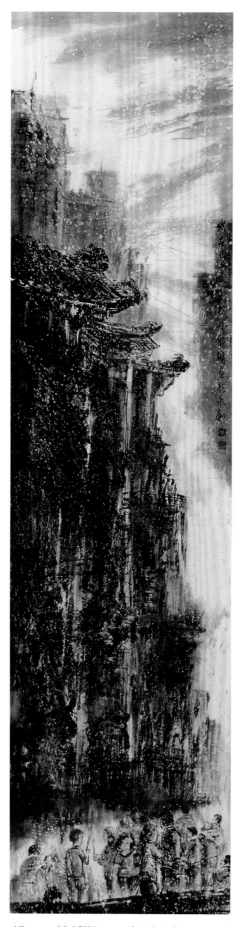

優選　進二　林郁翔　廟!廟!廟!　176X45cm

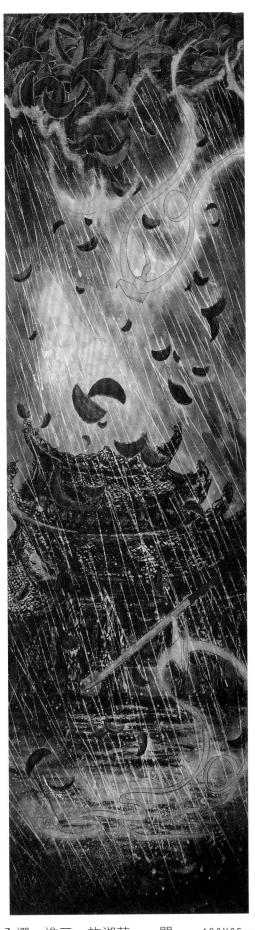

入選　進三　許淑芬　　問　　180X65cn

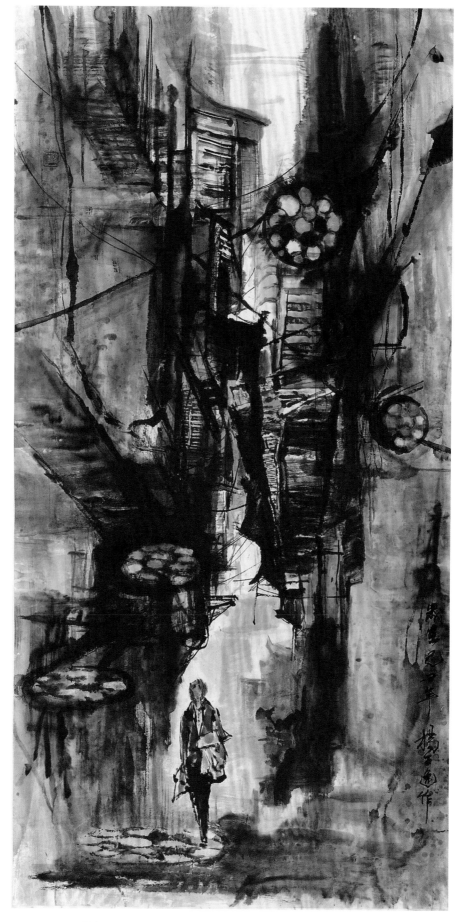

入選　　日三　　楊子逸　　小徑　　180X90cm

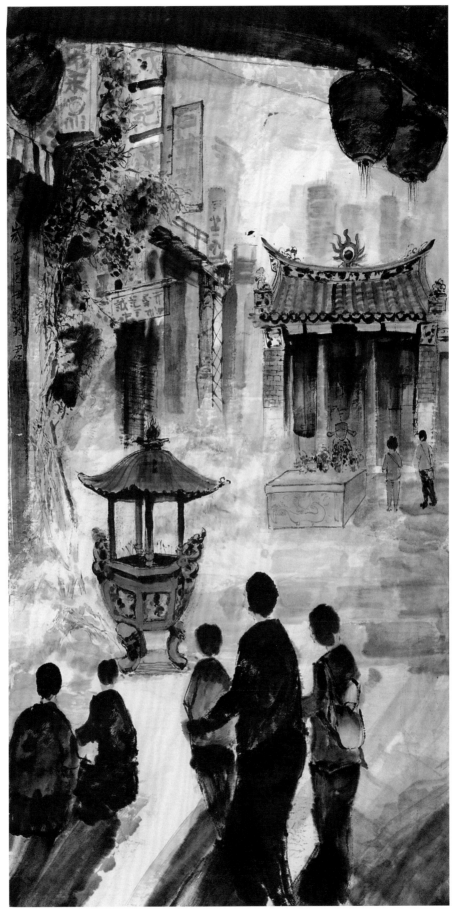

入選　日二　陳玟君　望　　136X69cm

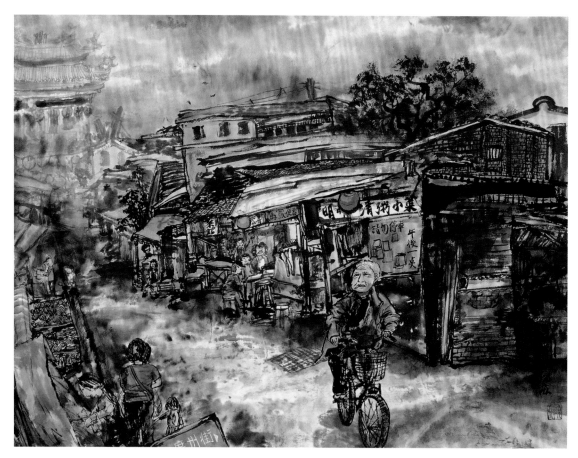

入選　日一　林曉薇　走過繁華　60X90cm

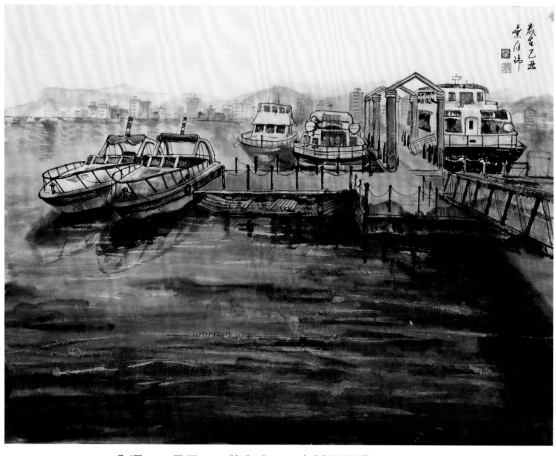

入選　日三　葉庭瑋　大稻埕碼頭　69X90cm

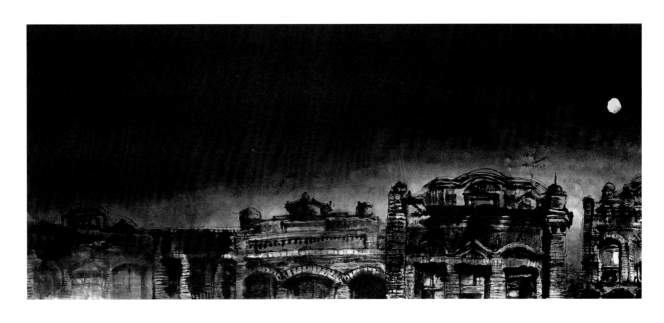

入選　日二　徐以珈　夜色　142X55cm

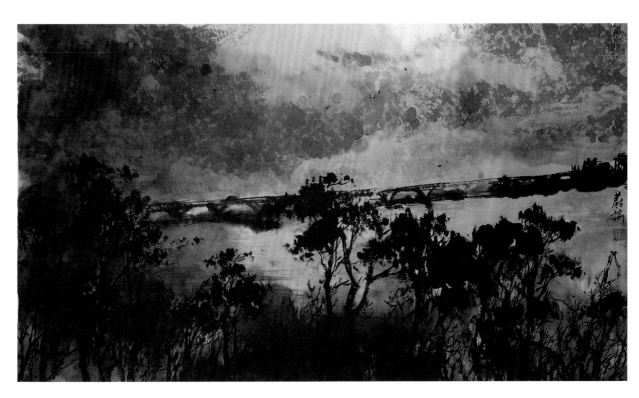

入選　日二　劉蔚諭　無限好　118X68cm

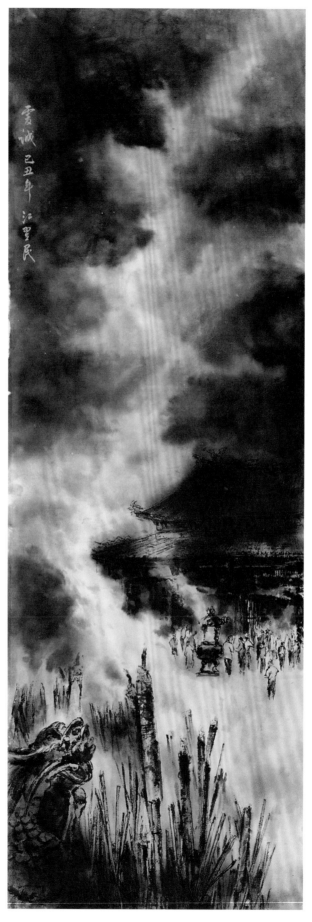

入選　日一　江翊民　虔誠　160X70cm

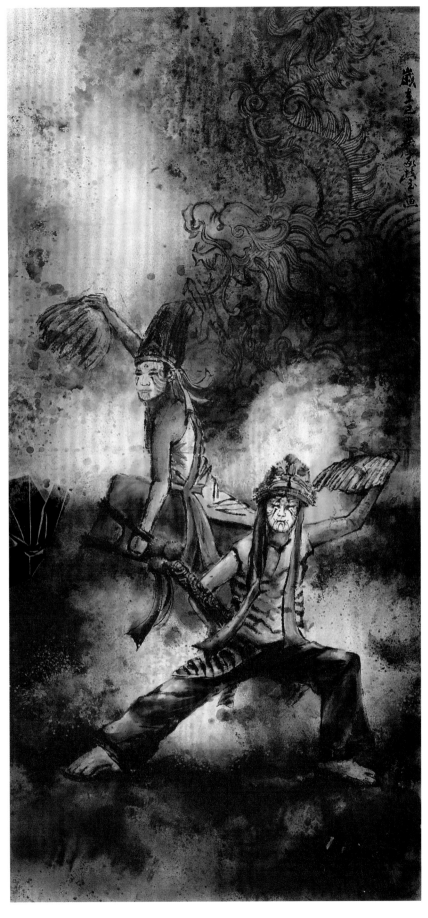

入選 進三 吳家瑩 焚 180X90cm

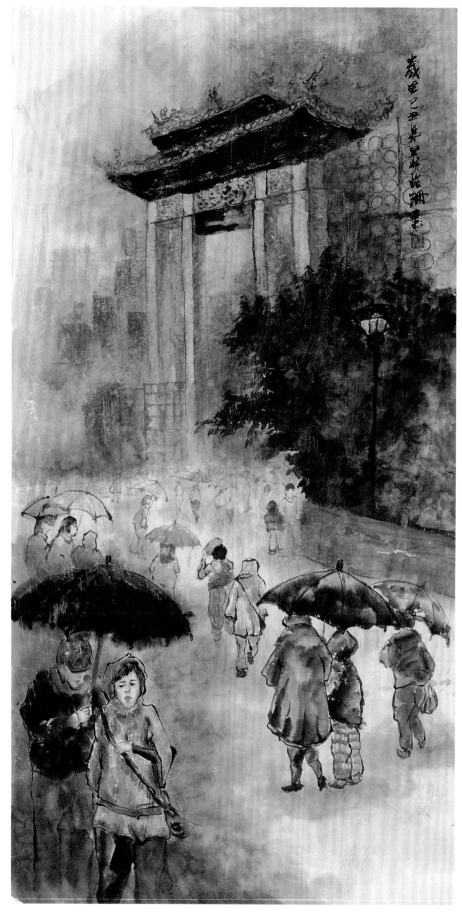

入選　進三　莊怡珊　　龍山煙雨　　135X70cm

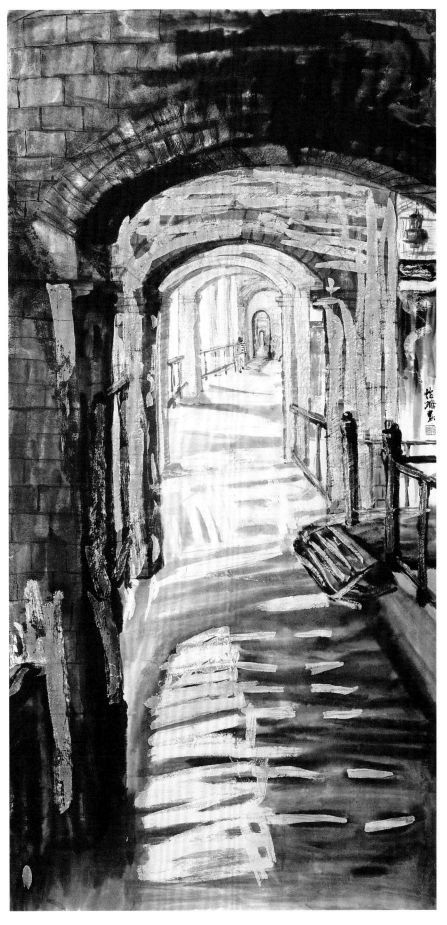

入選　進三　莊怡珊　　晨光　　180X90cm

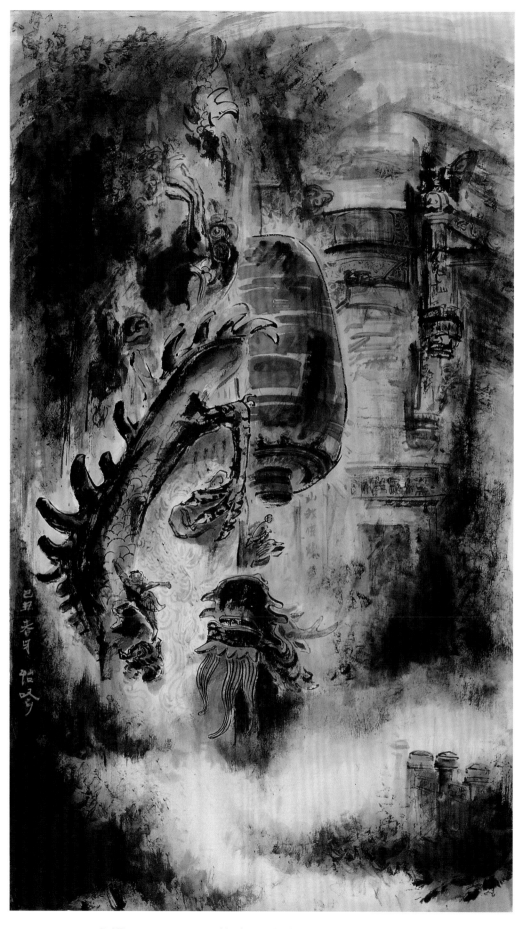

入選　日一　周怡吟　龍山一角　90X70cm

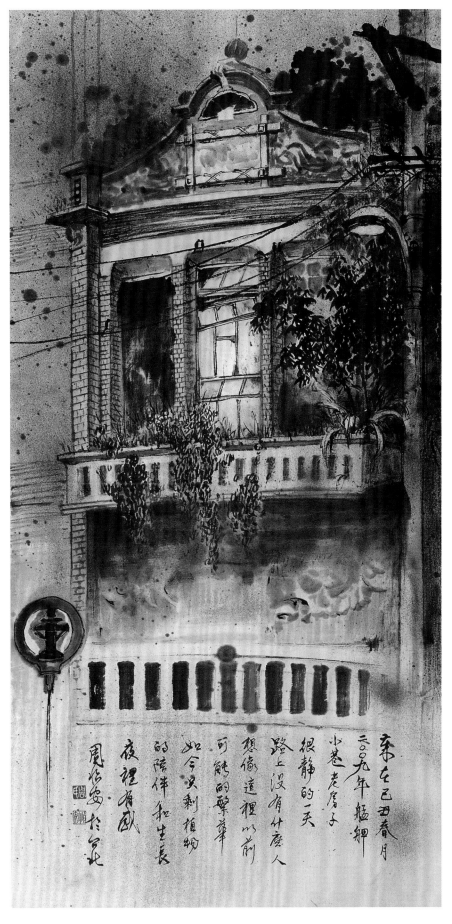

入選　日二　周怡安　小巷老房子　120X60cm

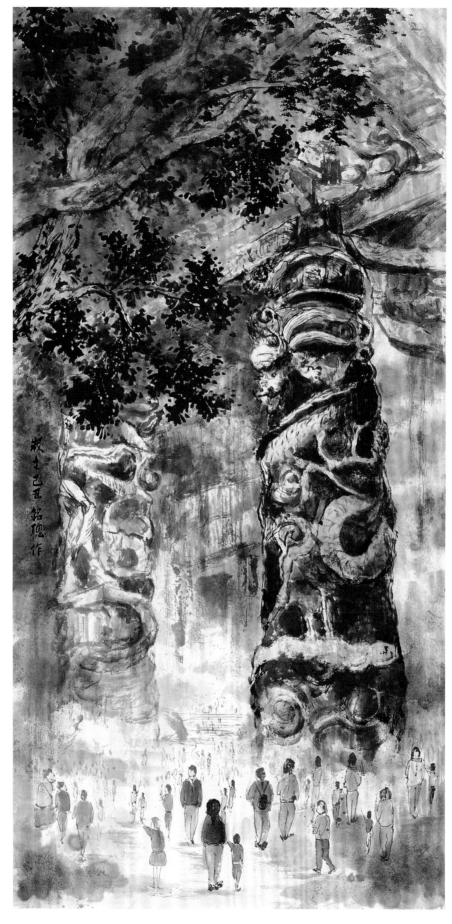

入選　日二　蔡銘聰　高聳-龍山寺　180X90cm

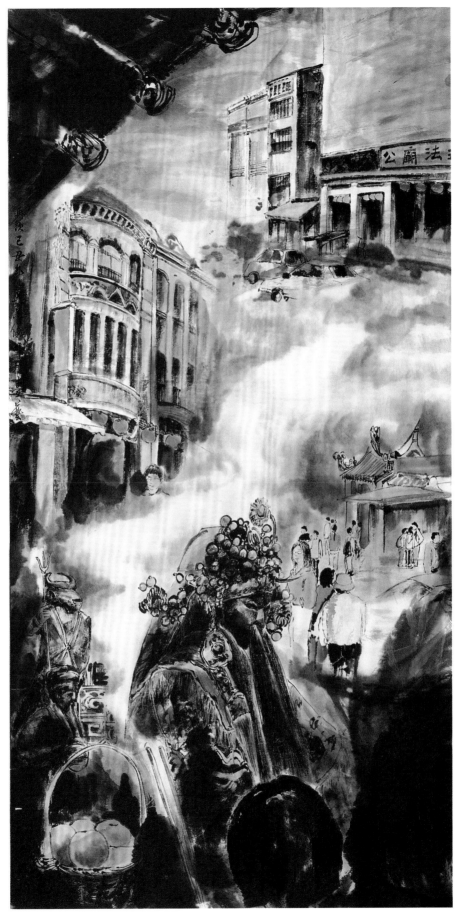

入選　日二　吳品儀　走過　136X69cm

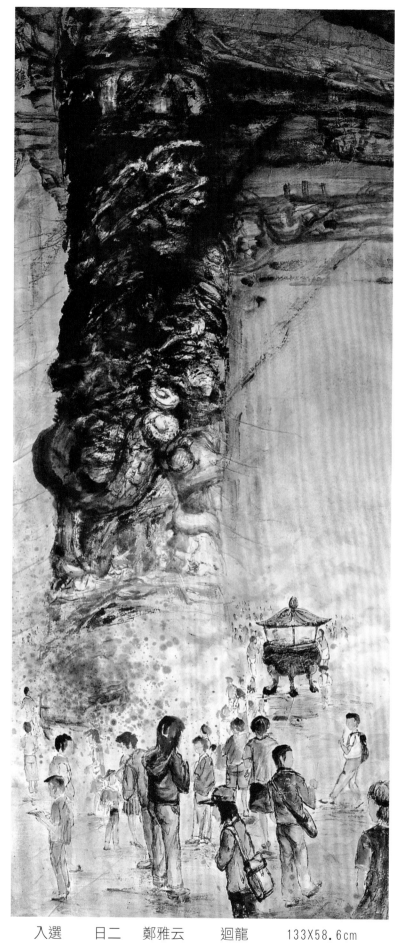

入選　日二　鄭雅云　迴龍　　133X58.6cm

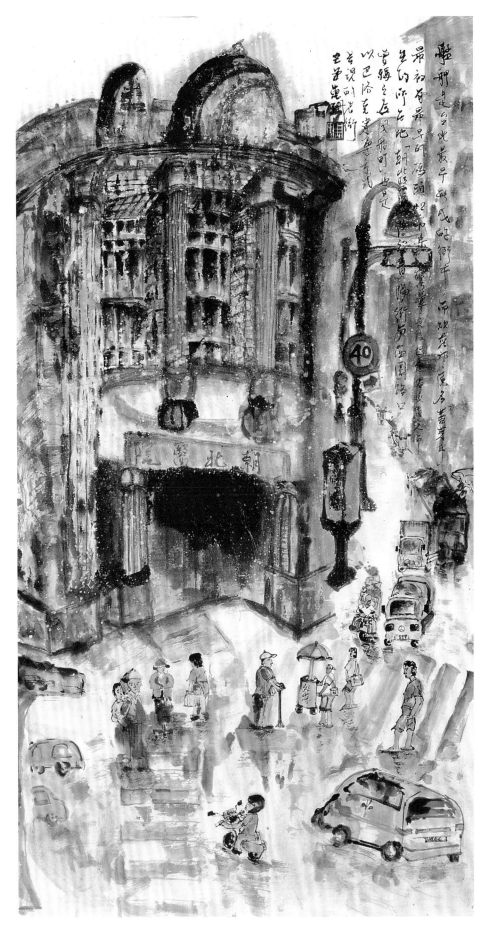

入選　　進三　　周惠珊　　艋舺街景　　130X70cm

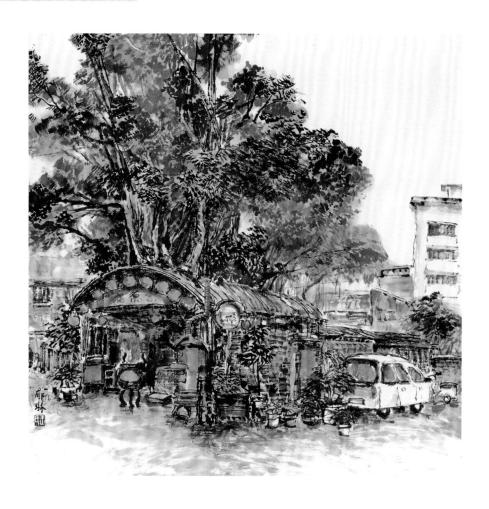

入選

日一　王郁琳

漠漠

70X70cm

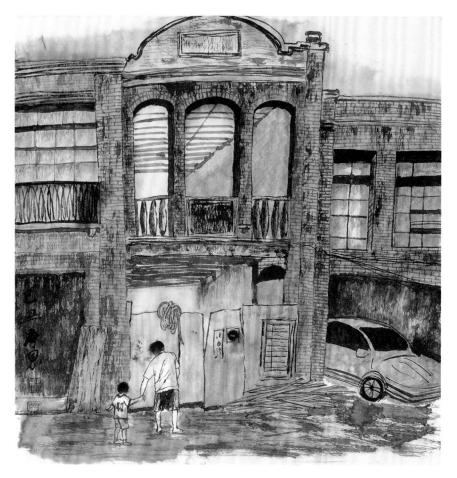

入選

日一　林海恩

無題

65X50cm

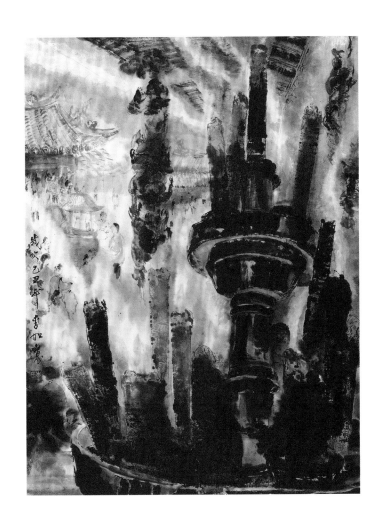

入選

日一　李如意

聽

90X70cm

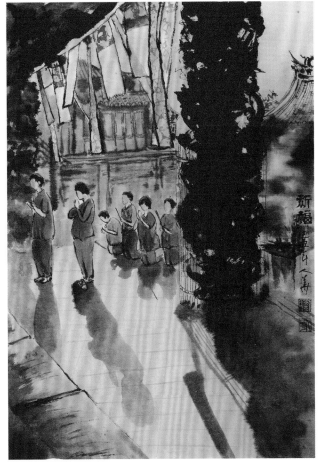

入選

進三　劉人華

祈福

85X60cm

入選　進三　王亭婷　陳年往事　180X90cm

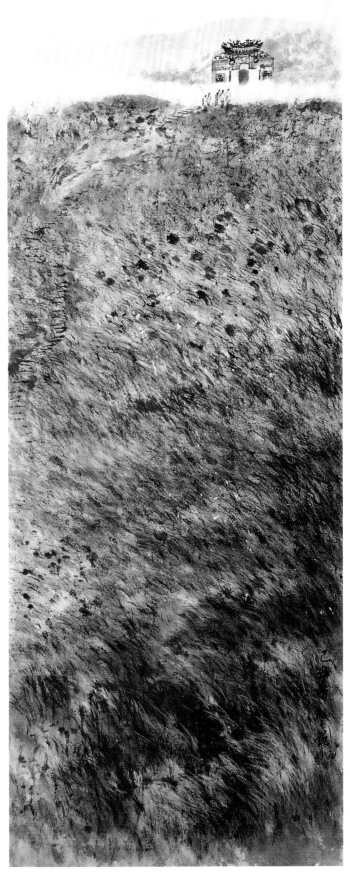

入選　進一　蔡璧鍈　意象　90X35cm

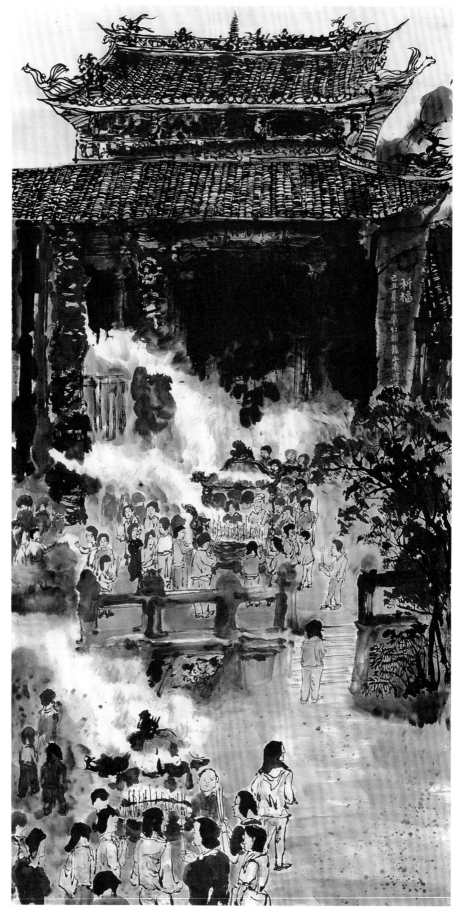

入選　　進一　　廖仁彬　　祈福　　136X70cm

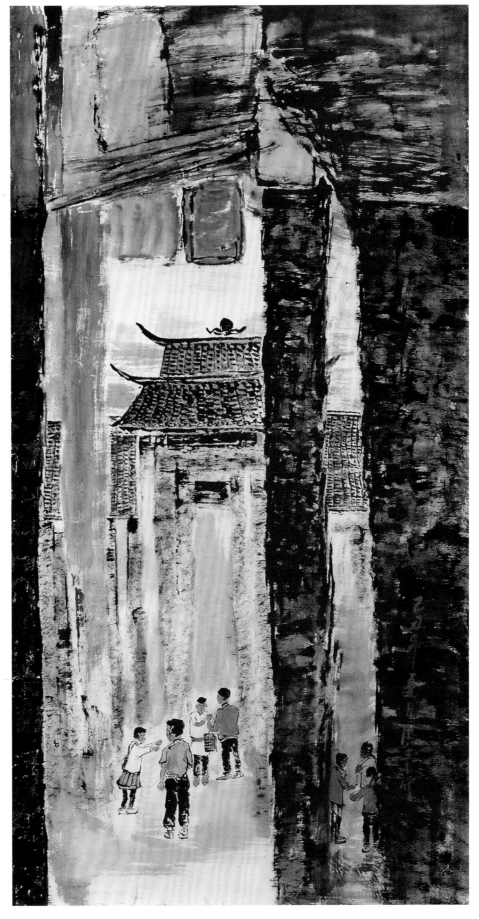

入選　　進一　　洪素竹　　龍山寺　　144X75cm

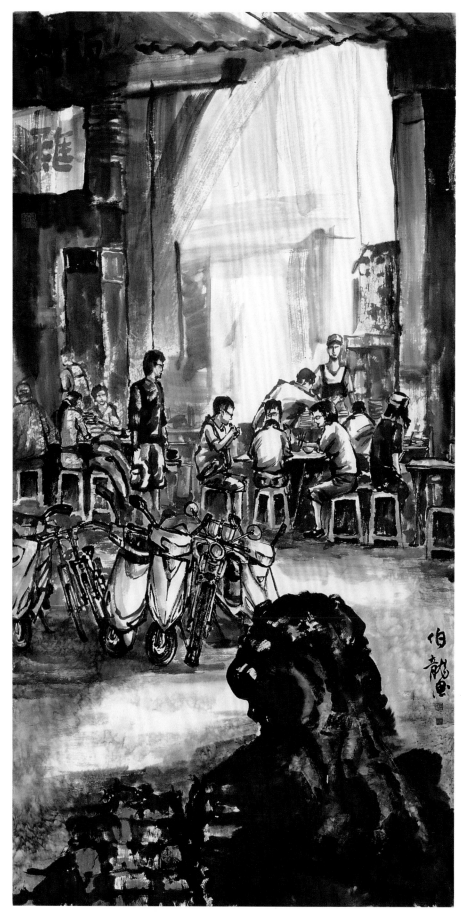

入選　　進一　　林伯龍　　今-昔　　176X90cm

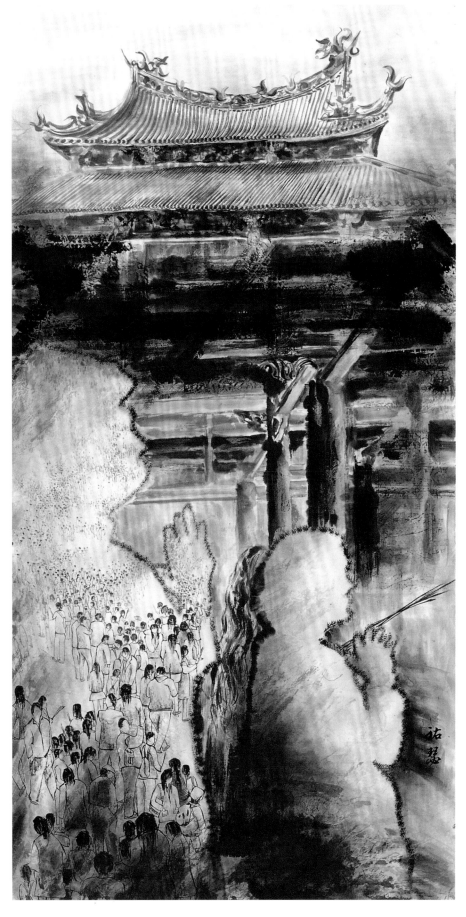

入選　進一　張祐瑟　人潮　133X69cm

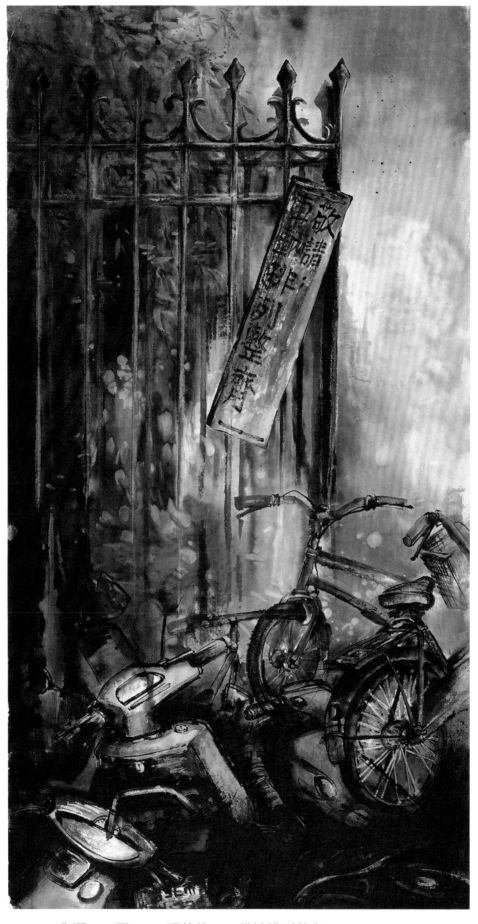

入選　　職二　　張菁蓉　　敬請排列整齊　　　145X74cm

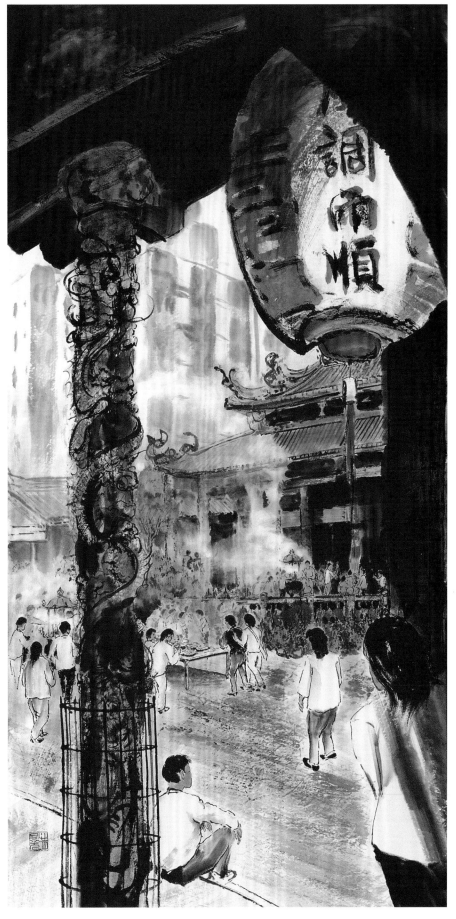

入選　職二　吳湘　祈福　137X69cm

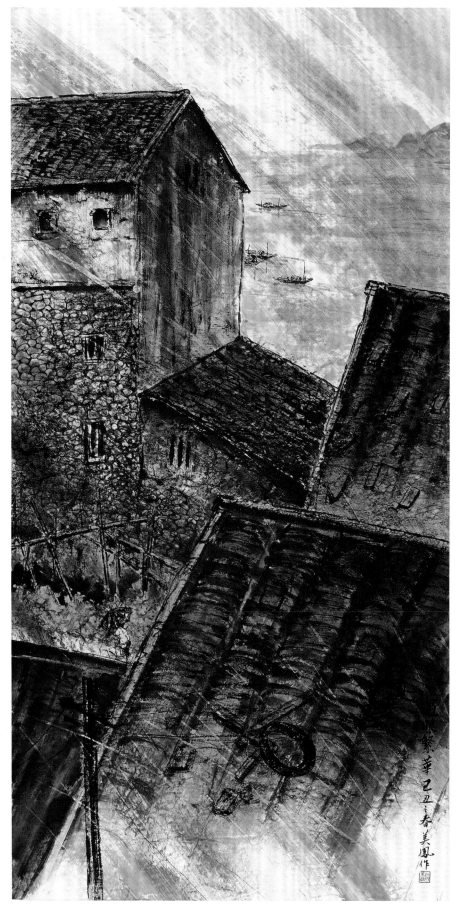

入選　　職二　　趙美鳳　　　過眼繁華　　　137X69cm

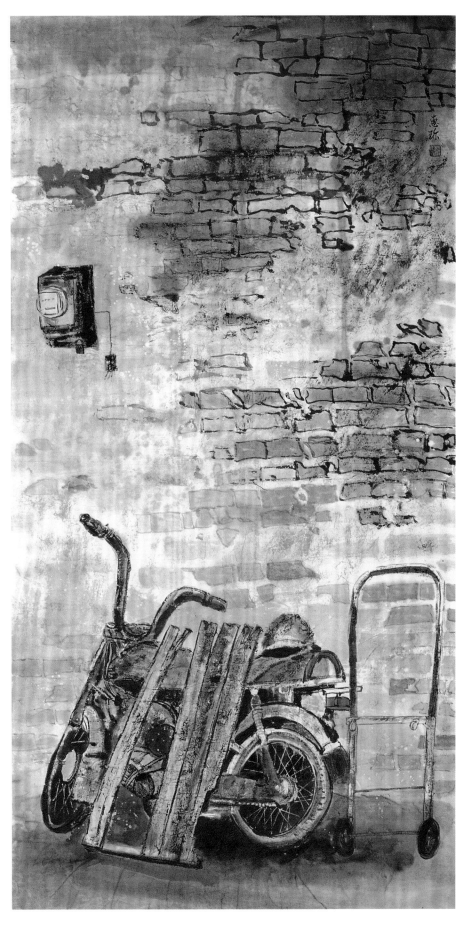

入選　職二　莊惠珍　舊　135X70cm

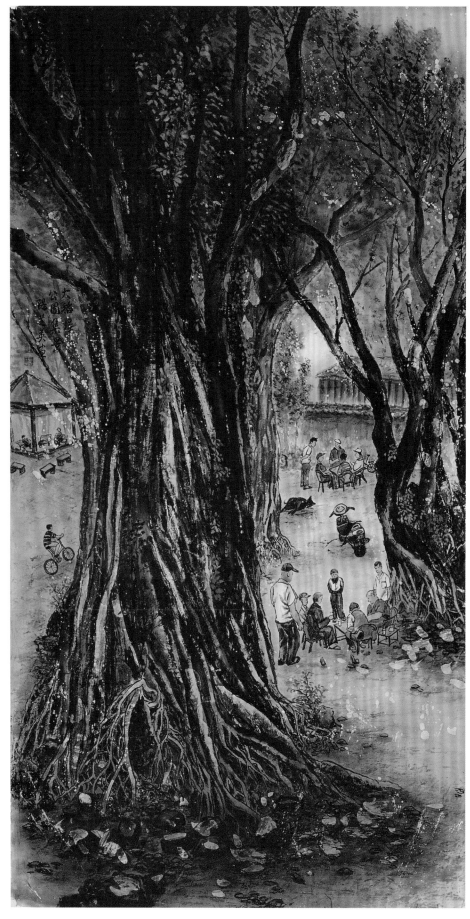

入選　職二　陽芝英　大稻埕公園集景　143X75cm

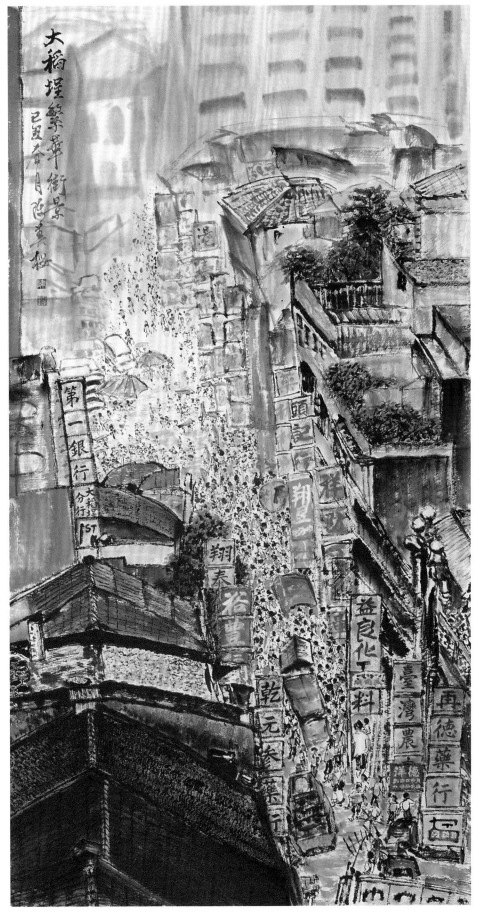

入選　職二　陳美櫻　　大稻埕繁華街景　　142X75cm

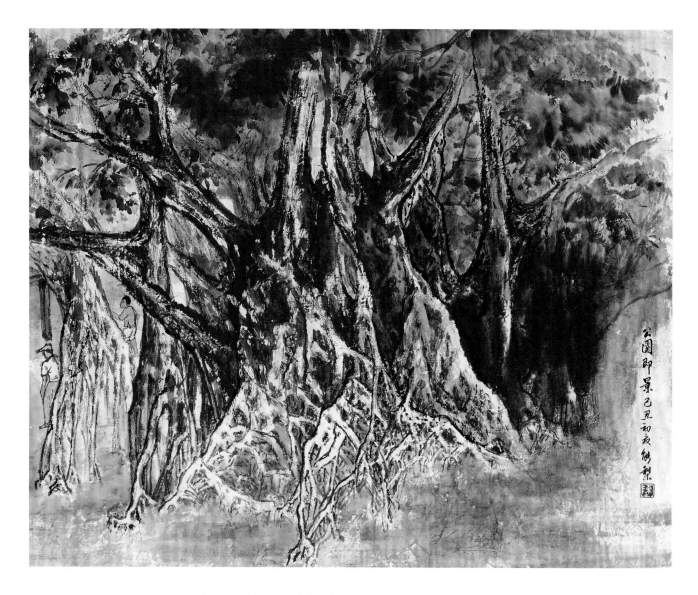

入選　　職二　　陳能梨　　公園印象　　83X68cm

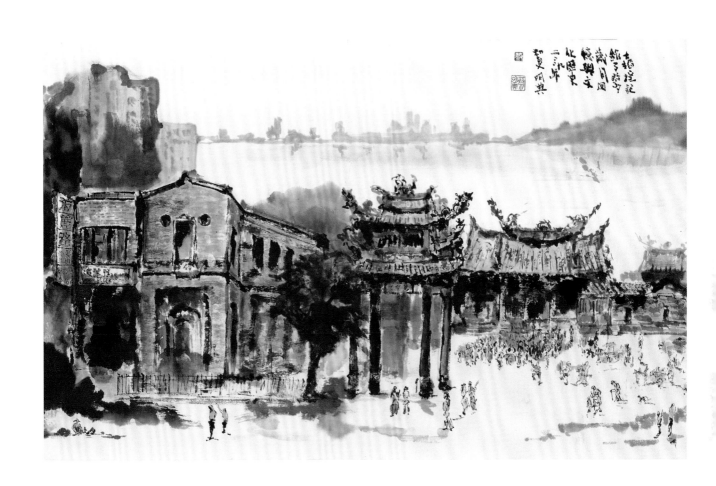

入選 　進四 　蔡明典 　大稻埕 　93X60cm

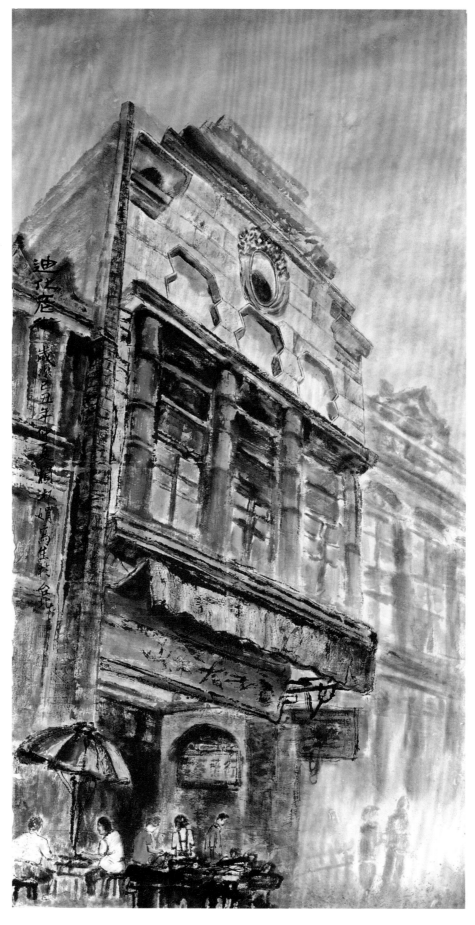

入選　　進四　　賴淑娟　　迪化老街　　142X73cm

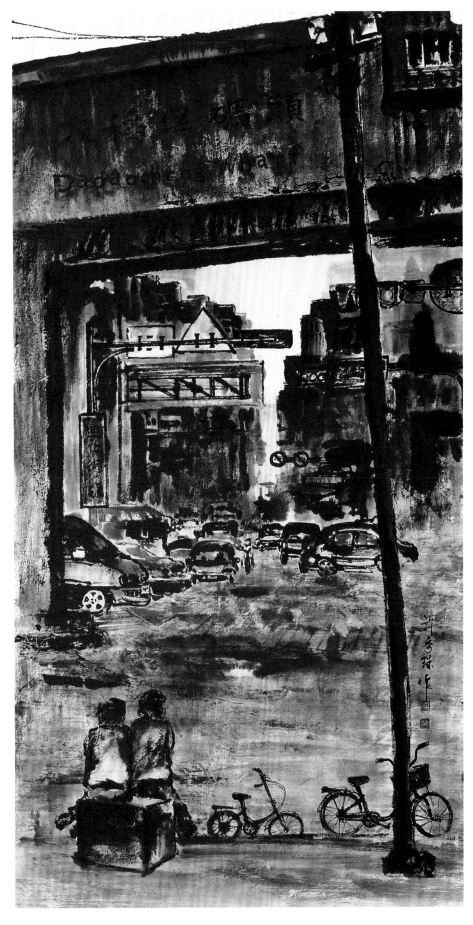

入選　　進四　　許秀珠　　　大稻埕碼頭　　140X75cm

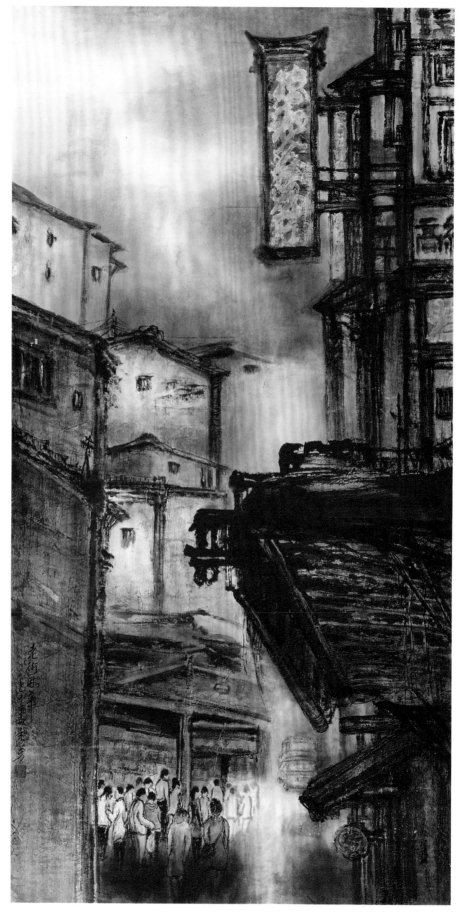

入選　進四　姜秀芳　　老街風華　　137X70cm

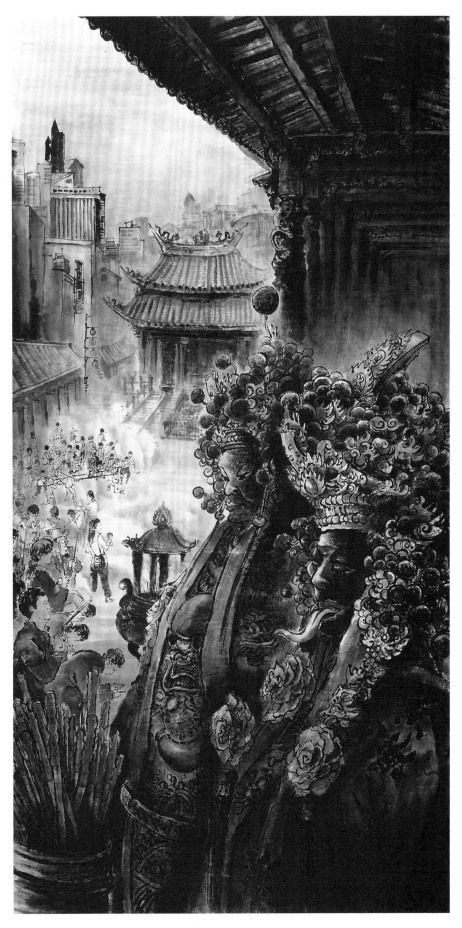

入選　　進二　　勤燕業　　　上上籤　　　136X70cm

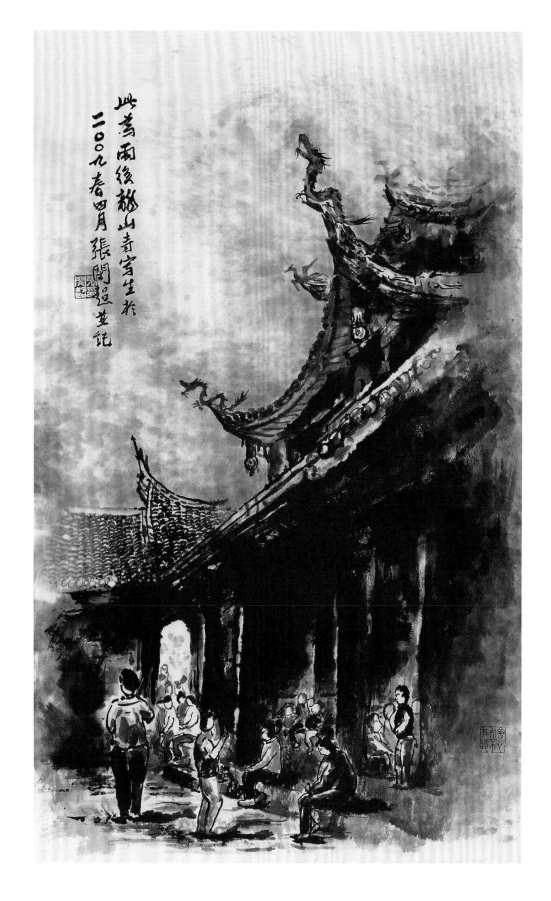

此為雨後龍山寺寫生於
二○○九春四月 張閎超筆記

入選　進二　張閎超　　雨後龍山寺　　75X45cm

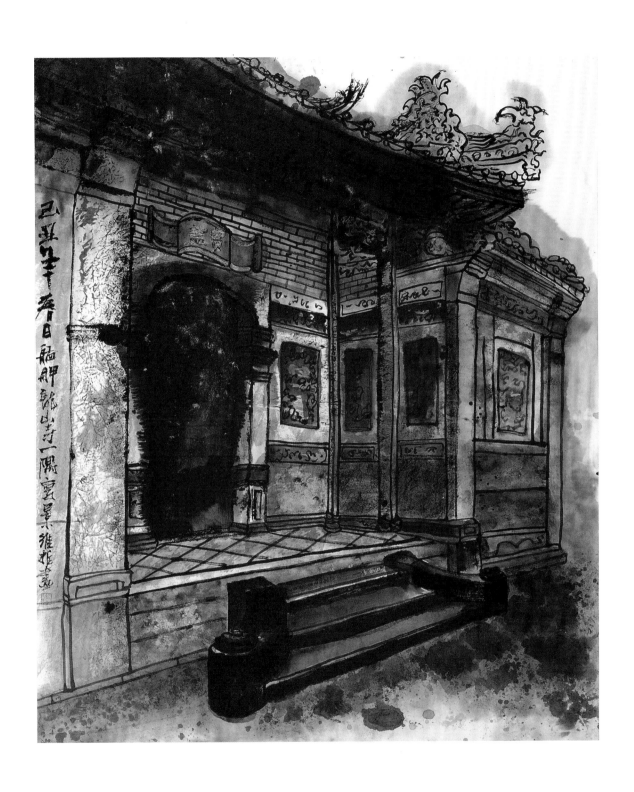

入選　　進四　　張維哲　　艋舺龍山寺一隅　　100X85cm

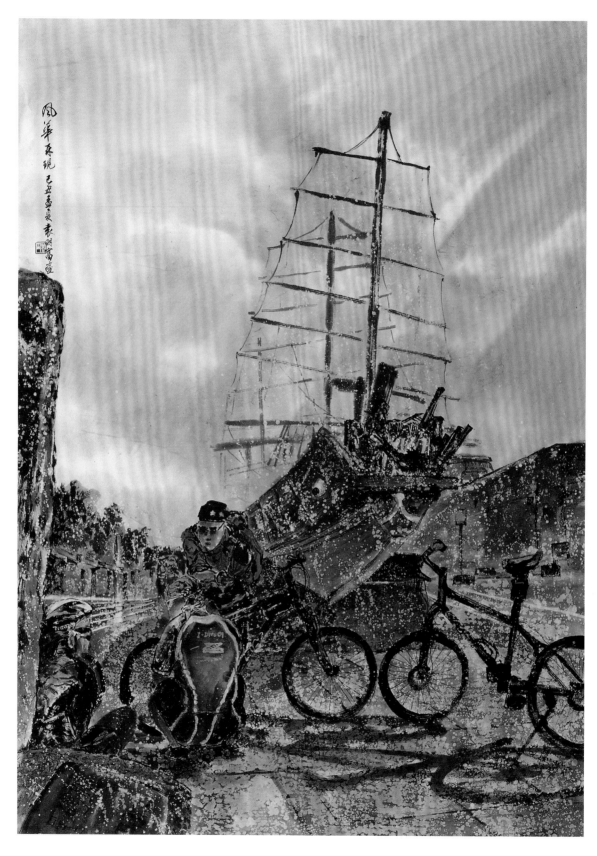

入選　進二　袁明富　風華再現　124X90cm

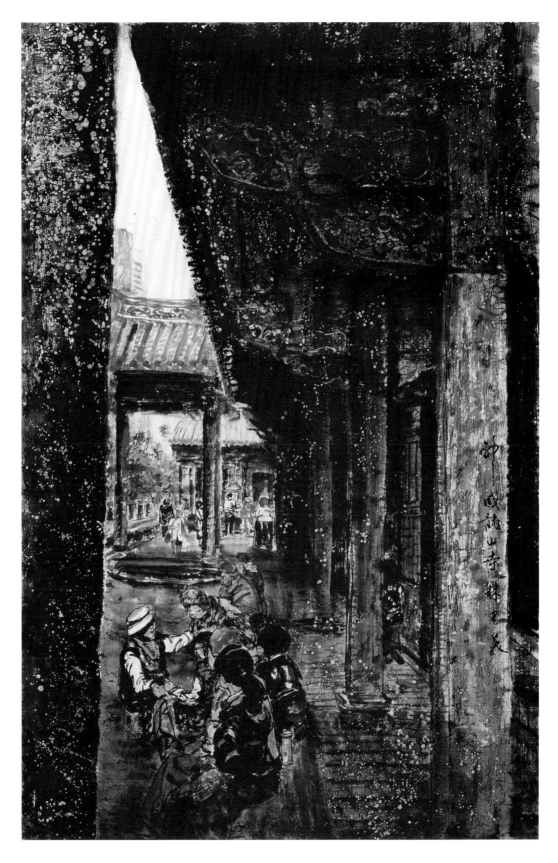

入選　　進二　　林惠美　　神感龍山寺　　104X70cm

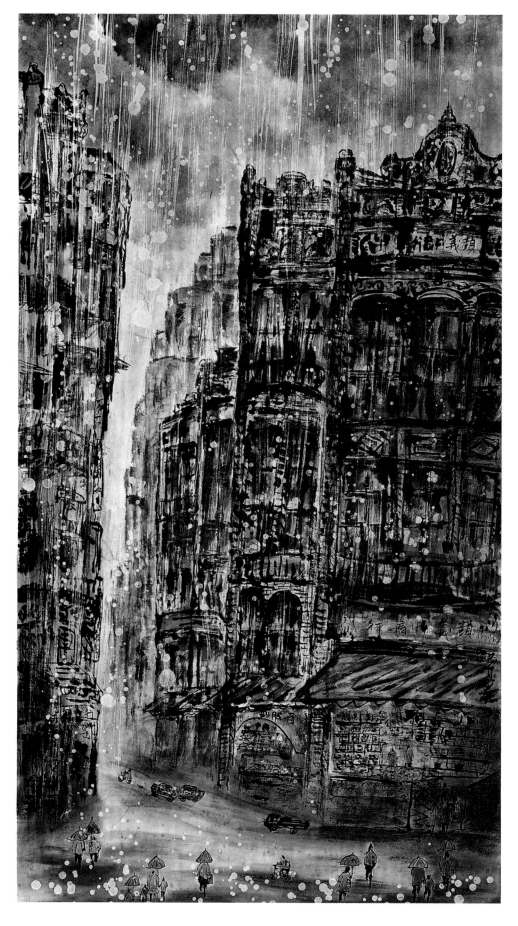

入選　　職一　　許瑞貞　　迪化街　　123X70cm

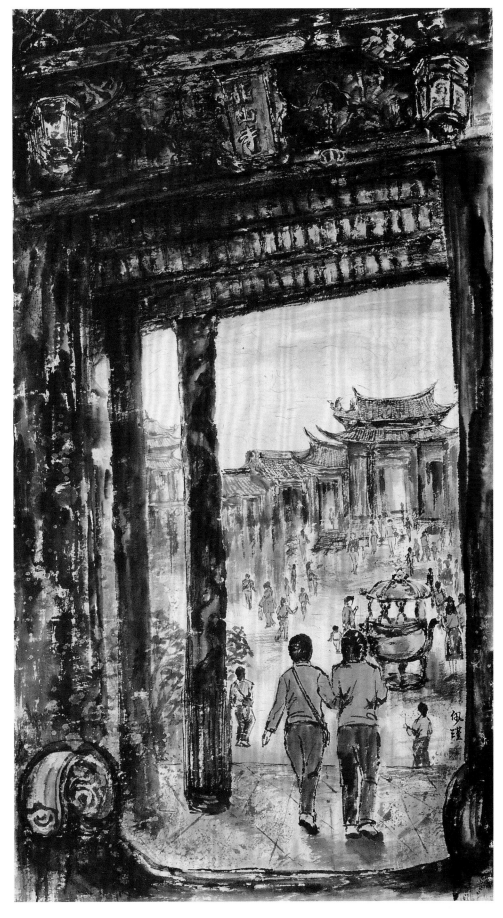

入選　　職一　　徐佩瑾　　一起去　　140X70cm

入選　職一　林宜美　曾經　67X90cm

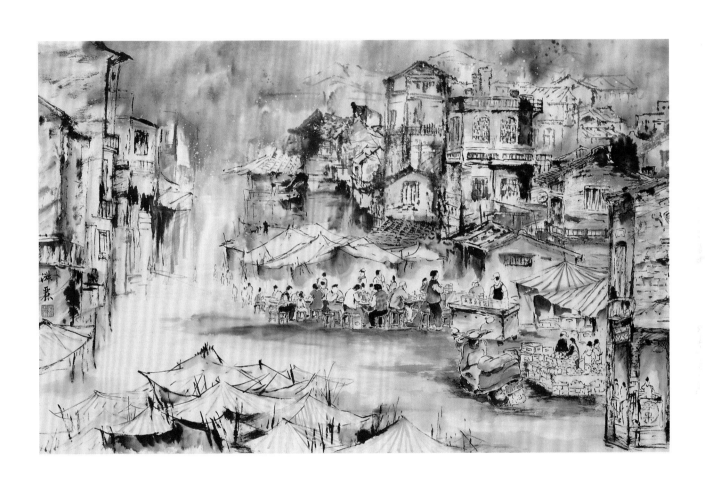

入選　職一　賴淑麗　大稻埕老街　58X90cm

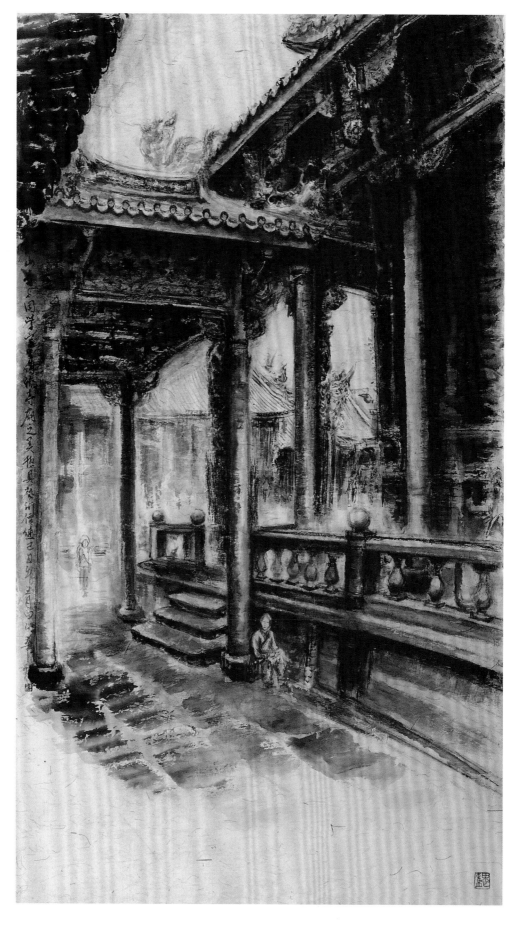

入選　　職一　　田幼華　　艋舺龍山寺　　134X76cm

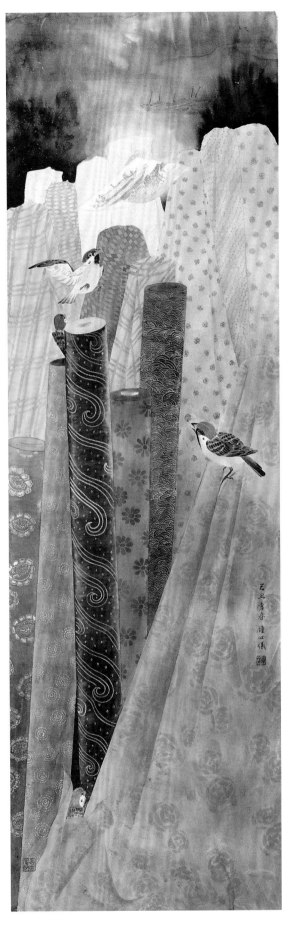

入選　　進二　鐘心儀　　成追憶　　130X42cm

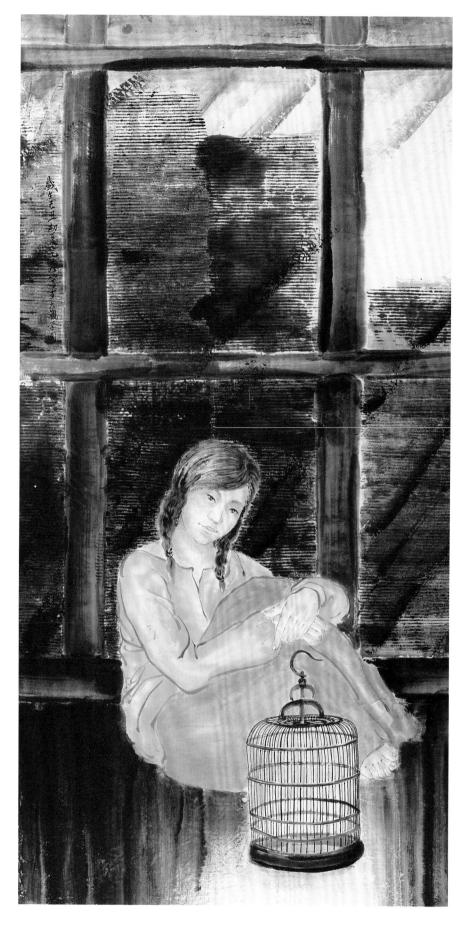

入選　進四　陳定秀　　思念　　180X95cm

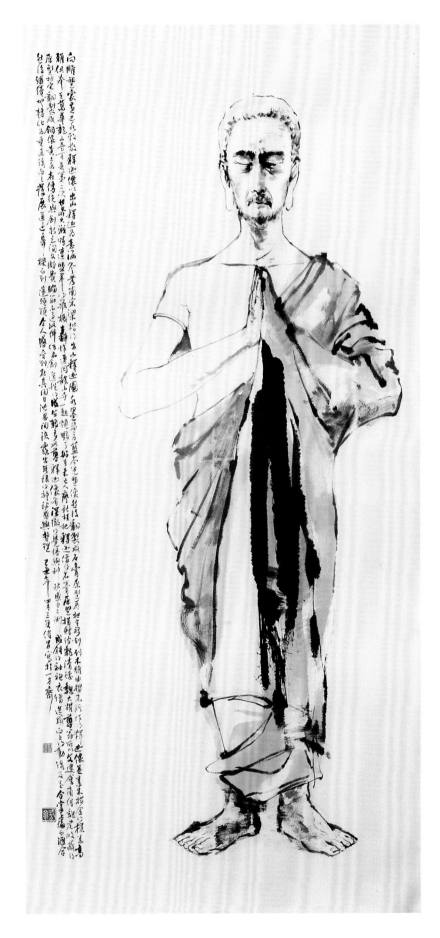

入選　　進三　　劉俊男　　艋舺龍山寺釋迦像　　185X90cm

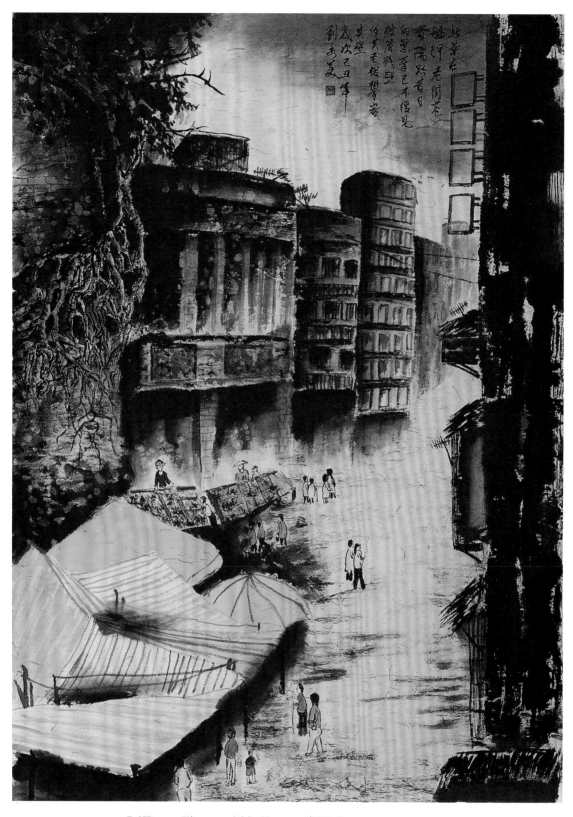

入選　　職一　　劉永美　　貴陽路二段　　105X76cm

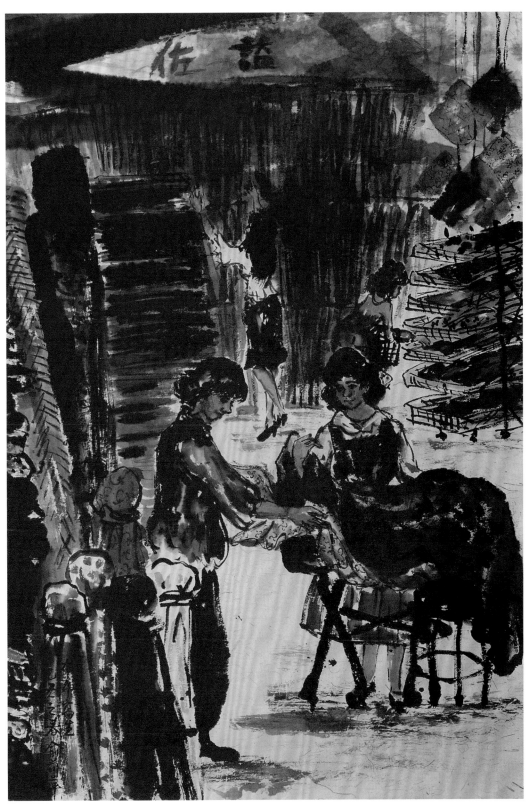

入選　職二　俞莉萍　布市寫生　129X90cm

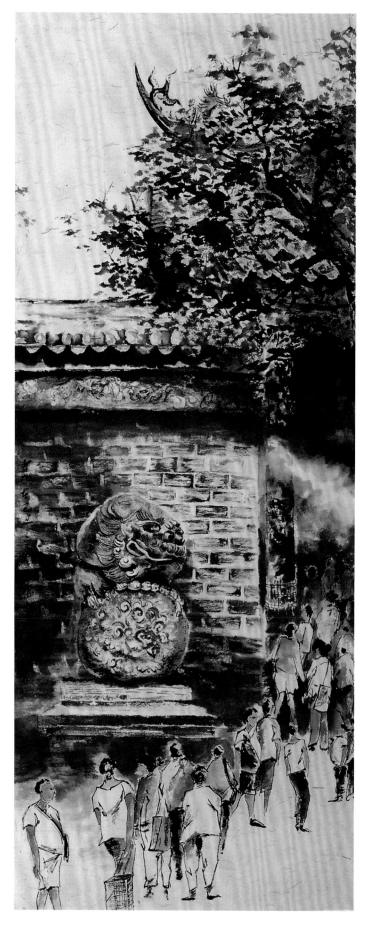

入選　職二　呂秀芬　　懷舊獅情　　180X71cm

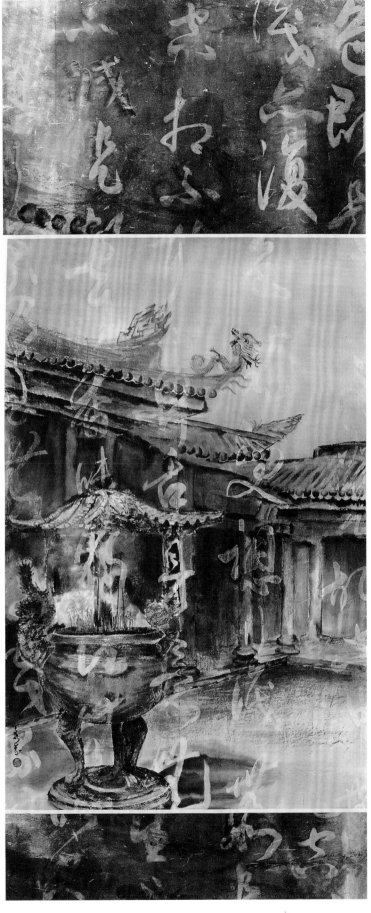

入選　職二　呂秀芬　祈福　150X65cm

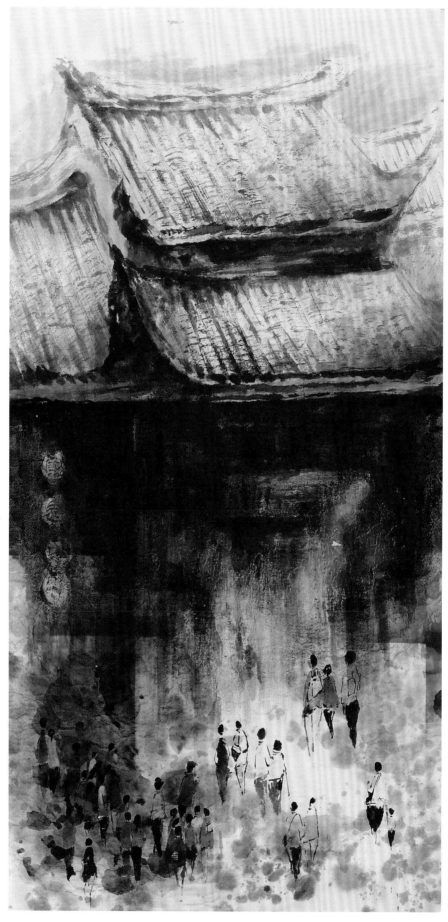

入選　　進四　吳彙蓁　　廟!!

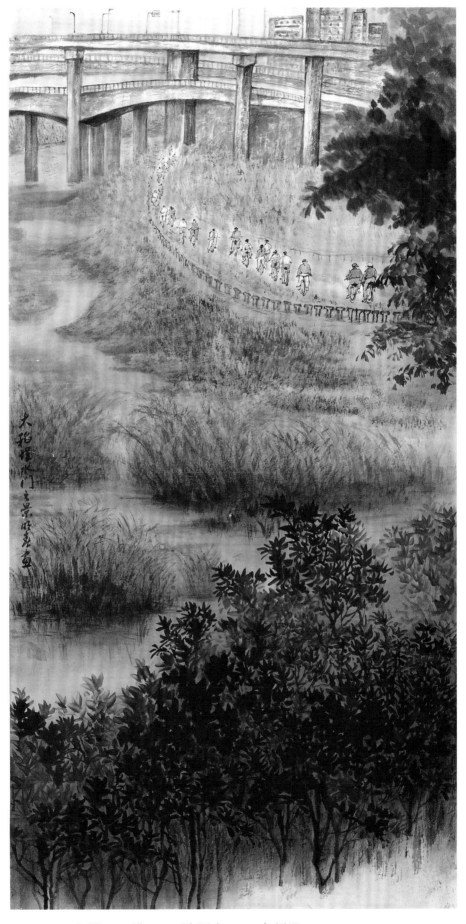

入選　進四　陳明春　大稻埕　　135X70cm

艋舺大稻埕鄉土文化景觀水墨畫寫生創作專輯/
林進忠主編. -- 初版. -- 臺北縣板橋市:
台灣藝大書藝系，2009.7
面；　　公分
ISBN 978-986-01-8844-8(平裝)
1. 水墨畫　2. 寫生　3. 畫冊

945.5　　　　　　　　　　　　98010370

「艋舺-大稻埕」鄉土文化景觀水墨畫寫生創作專輯

發行人:黃光男

封面題字:林隆達

出版者:國立臺灣藝術大學美術學院書畫藝術學系

　　　　地址/(220) 臺北縣板橋市大觀路一段59號

　　　　電話/(02)2272-2181 #2052 #2051 #2050

　　　　網址/http://cart.ntua.edu.tw/main.php

指導單位:教育部

承辦單位: 國立臺灣藝術大學美術學院書畫藝術學系

總監: 羅振賢

策劃: 林進忠

主編: 林進忠

執行編輯:林淑芬、涂聖群、 葉庭瑋(依姓名筆劃順序)

美術設計: 涂聖群、葉庭瑋

撰文: 張聿良、涂聖群、葉庭瑋

實景照片拍攝:張騰元

作品拍攝: 大綠印刷設計公司

印刷:曦望美工設計社

印刷日期: 2009年7月初版（平裝）

GPN:1009801506

ISBN:978-986-01-8844-8

版權所有 :國立臺灣藝術大學美術學院書畫藝術學系